KB125819

코리안 디아스포라
Korean Diaspora

코리안 디아스포라

Korean Diaspora

다큐멘터리 사진가 김지연의 20년 취재기

글·사진

김지연

눈빛

김지연은 프랑스 국립예술대학(Ecoles des Beaux-arts St-etienne)과 이화여대 대학원을 졸업하였다. 1998년 일본군 위안부 피해자들을 만나면서 다큐멘터리 사진에 접근하여, 현대사의 피해자들을 만나고 대안을 찾는 작업을 해오고 있다. 한민족의 이산, 디아스포라 문제를 큰 카테고리로 중국의 조선족, 러시아의 고려인, 사할린의 한인들, 일본의 조선학교 등 흩어져 있는 우리 민족에 관해 20여 년간 작업을 이어오고 있다. 또한 신자유주의 체제의 대안을 찾아보기 위해 방글라데시 그라민은행, 베네수엘라의 무상의료와 무상교육, 미국의 'Occupy Wall Street' 시위 등을 취재했으며, 2018년에는 로힝야 난민 문제를 다루기도 했다. 그 밖에도 국내의 이주노동자 문제, 도시빈민에 관한 사진작업을 펼친 바 있다. 2014년에는 카자흐스탄 독립궁전에서 개최한 한국현대미술전에 참여하여 1930년대에 중앙아시아로 강제이주된 고려인들의 사진을 전시하였다. 2020년에는 사할린주립미술관 초청으로 사진전 '역사의 얼굴'전을 가졌다. 2015년에는 아오모리미술관 기획 한중일 공동프로젝트 '3·11 대지진 이후 한중일 문화교류'사업과 제15회 국제평야오사진페스티벌 한국다큐멘터리 사진가 5인전에 참여하는 등 국내외에서 출판과 전시활동을 해오고 있다.

코리안 디아스포라
Korean Diaspora

다큐멘터리 사진가 김지연의 20년 취재기

글·사진 김지연

초판 1쇄 발행일 - 2021년 3월 25일

빌행인 - 이규상

편집인 - 안미숙

발행처 - 눈빛출판사

　　　　서울시 마포구 월드컵북로 361 이안상암2단지 2206호

　　　　전화 336-2167 팩스 324-8273

등록번호 - 제1-839호

등록일 - 1988년 11월 16일

편집 진행 - 성윤미·이다

인쇄 - 예림인쇄

제책 - 일진제책

값 15,000원

Copyright ⓒKim JiYoun, 2021

Noonbit Publishing Co., Seoul, Korea

ISBN 978-89-7409-994-7

서문

나는 숙제를 하고 책가방까지 싸놔야 잠이 오는 아이였다. 국민(초등)학교 시절, 자수를 놓는 숙제를 하다가 내 마음대로 되지 않고 삐뚤빼뚤 놓아지는 못난 바느질 흔적을 보고 대성통곡을 하고 있자 언니들이 나섰고, 자매들이 합심하여 마친 실과 숙제를 가방에 넣고서야 잠이 들었다. 그런 성격 탓일까? 20년간의 작업을 묶는 이 원고를 끝내고 나서야 숙제 하나를 마쳤다는 생각에 안도의 한숨을 한 번 내쉰다.

이 책은 '김지연다큐'가 20년간 취재한 '코리안 디아스포라'를 다시 한 번 에세이 형식으로 정리한 것이다. 그간 이와 관련된 여섯 권의 사진집이 눈빛출판사에서 나왔지만, 사진집에서 다루지 못했던 에피소드와 후일담을 더하여 '디아스포라'라는 큰 카테고리로 다시 묶었다. 그러면서 '김지연'의 50년 삶도 되돌아보았다. 나의 삶과 사진은 뗄 수 없는 관계였고, 그 사이의 균형을 맞추는 일 또한 내가 사진을 계속하기 위해 꼭 필요한 것이었다. 그러기 위해 직장을 전전하며 생활비와 작업 비용을 벌었고, 다음 취재를 위해 공부하고 또 떠나기를 반복하는 시간이 이어졌다. 삶에서 상실이 주었던 슬픔은 '타인의 고통'에 공감할 수 있는 에너지로 바뀌어 역사의 피해자 관점에서 그들을 바라보며 작업을 이어갈 수

있었다. 내가 나태해지거나 작업의 방향을 잃고 헤맬 때면 내면에 잠재되어 있던 '원더우먼'이 불현듯이 나타나 나를 작업으로 다시 이끌곤 했는데, 그 힘은 '참나(眞我)'를 잃지 않으려 했던 노력의 결실이었다고 감히 말하고 싶다.

나는 긴 취재를 마치고 돌아올 때마다 엄마를 꼭 껴안았다. 부모님 세대(또는 그 이전)의 역사 피해자들을 만나고 돌아온 내가 건강한 마음과 몸을 가지고 세계 곳곳을 누비며 취재할 수 있도록 해주신 부모님께 전하는 감사의 의식이었다. 천석군집 외동딸인 어머니의 진취적인 면과 아버지의 섬세함이 나를 이루고 있다는 걸 느낀다. 그리고 30대로 넘어가는 시점, 그러니까 작가로서의 자기 관점이 필요한 때에 만난 주민교회 이해학 목사님의 정의를 향한 올곧은 삶은 내가 다큐멘터리 사진가로서 흔들리지 않고 걸어올 수 있는 작업의 지표가 되었다. 목사님을 만난 것은 나에게 큰 행운이었다. 감사드린다.

그러고 보니, 이제야 세상을 경험한 것들이 종합되기 시작했고, 취재해 온 것들이 비로소 보이기 시작한다. 이 작업을 마치면서 역사는 특별한 인물에 의해서가 아니라 사진에 찍힌 보통의 사람들이 전통과 문화 속에 이어온 것이라는 생각에 이르게 되었다. 또 환란의 역사 속에서도 인간의 가치와 이웃에 대한 배려를 잃지 않았던 소시민들의 개인사야말로 커다란 역사의 줄기를 잇고 있는 소중한 가치라는 사실을 공유하고 싶었다. 아무도 이름 한 번 불러준 적 없으나 조국을 뜨겁게 사랑했던 디아스포라 한인들, 더 나아가 이 모든 역사의 뒷받침이 되었던 조선의 여성들에게, 그리고 너무도 고국을 그리워했던 슬픈 영혼들에게 이 책을 바치고 싶다.

눈빛출판사, 20여 년 동안 한 사진가를 묵묵히 바라보며 그 작업을 응원해준 이규상 대표와 안미숙 편집장님께 이 빚을 어떻게 다 갚아야 할지 모르겠다. 이 자리를 빌려 감사의 인사를 전한다.

이 책을 마무리하며 드는 생각은, 다큐멘터리라는 작업은 마침표가 없는 것 같다. 여기서 마침표를 찍으려 했으나, 다시 말줄임표로 수정하게 되는 걸 보니….

2021년 3월
김지연

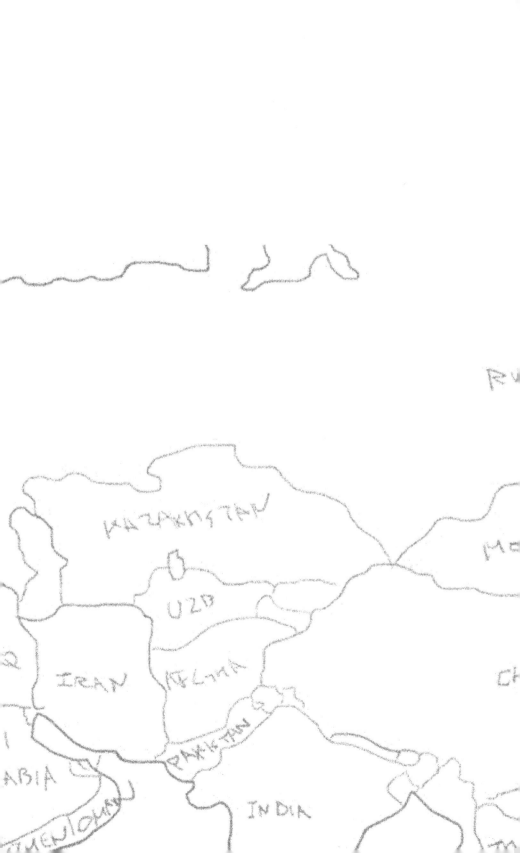

너무도 고국을 그리워했던

디아스포라 한인들에게

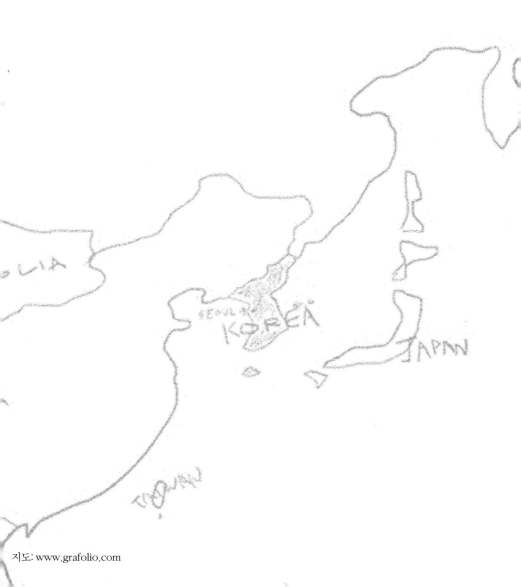

차례

서문 5

1. 다큐멘터리 사진을 시작하다 13

2. 꽃제비와의 만남 23

3. 중국동포의 눈물 52

4. 뿌리 깊은 인연이여, 그 이름은 고려인 78

5. 일본의 조선학교 112

6. 아, 사할린! 148

작가 약력 183

1. 다큐멘터리 사진을 시작하다

내가 경기도 광주에 위치한 '나눔의집'을 찾아간 것은 1998년쯤이다. 변영주 감독이 일본군위안부 피해자들의 이야기를 다룬 영화 「낮은 목소리」를 제작하고 인터뷰한 내용을 TV에서 본 후였다. 그 당시 자기연민에 빠져 있던 나는 그런 역사적 '사건'에 놀랐고, 그런 사건을 다룬 '여성감독'에게 관심이 갔으며, 나의 문제에 너무 함몰되지 말자는 '용기'가 생기기 시작했다. 그래서 주말마다 '나눔의집'에 가서 설거지도 하고 청소도 하고 돌아왔다. 내 자동차도 없었고, 대중교통도 원활하지 않은 곳이었지만, 그냥 그렇게 하는 것이 왠지 마음이 편했다. 아마도 그때 나는 세상을 보는 관점을 나 중심에서 타인의 시점으로 바꾸고 있었던 것 같다.

그러던 어느 날, 할머니 한 분이 내게 말을 건넸다.

"넌 뭐 하는 놈인데 자꾸 오노?"

귀가 어두워 말소리가 호통치는 것처럼 들리는 박두리 할머니가 하루는 나에게 관심을 보였다.

"아…. 그게….."

'나를 어떻게 소개해야 하지?'

"그게….."

달리 뭐 하는 사람이라고 소개할 것이 없어,

"사진 찍는 사람이에요, 할머니."라고 대답했다.

"그럼, 와서 사진이나 찍지 와 쓸데없이 왔다 갔다 하노?"

'그래도 될까?'

한참 동안 사진기를 들지 않았던 나는 다음 방문 때 조심스럽게 카메라를 가지고 갔다. 할머니는 나를 기억하고 방으로 불러 사진을 찍으라고 했다. 그러면서 어서 찍으라는 듯 슬로모션으로 담배도 피우셨다가 허공도 보셨다가 하며 자연스럽게 포즈를 취해주신다. 하기야 신문이며 잡지에도 자주 나오고 또 영화까지 찍은 분들이니 그야말로 매체를 다룰 줄(?) 아는 분들 아닌가? 사진 찍는 시간이 20분이나 걸렸을까? 하지만 그 순간 나는 많은 것을 깨닫게 되었다.

'아, 대상과 소통하는 방법이라는 것이 이런 거구나. 이렇게 하는 것이 다큐멘터리로구나….'

그날, 박두리 할머니는 나에게 "사진은 이렇게 하는 거야"라고 가르쳐주는 듯했고, 카메라가 어디를 향해야 하는지 방향을 잡아주는 듯했다. 이 책을 만들며 사진을 다시 꺼내 보니 그때 촬영한 할머니들은 모두 이 한 많은 세상을 떠났다. 그분들의 안식을 기원한다.

나는 산업화 시대에 태어나 콩나물시루 같은 교실에서 학창시절을 보냈고, 타국에서 문명의 충돌 속에서 대학생활을 마쳤다. 그리고 IMF를 맞으며 사회로 던져졌다. 그렇게 1971년생 김지연은 다큐멘터리 사진을 시작하게 되었다.

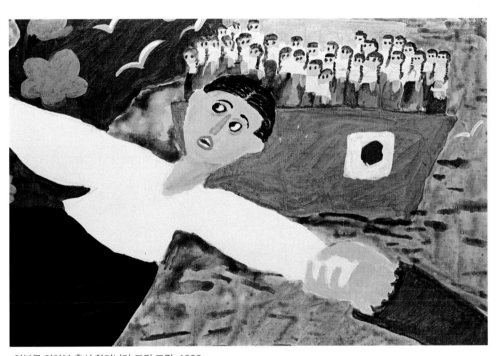

일본군 위안부 출신 할머니가 그린 그림, 1998

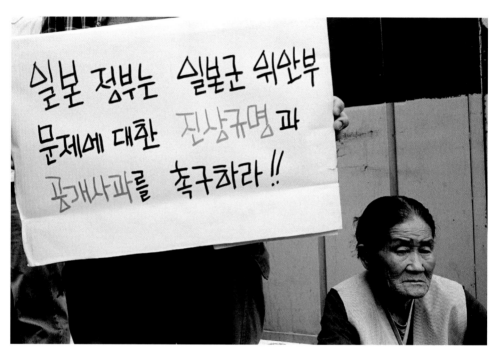

일본대사관 앞에서 수요시위 중인 박두리 할머니, 1998

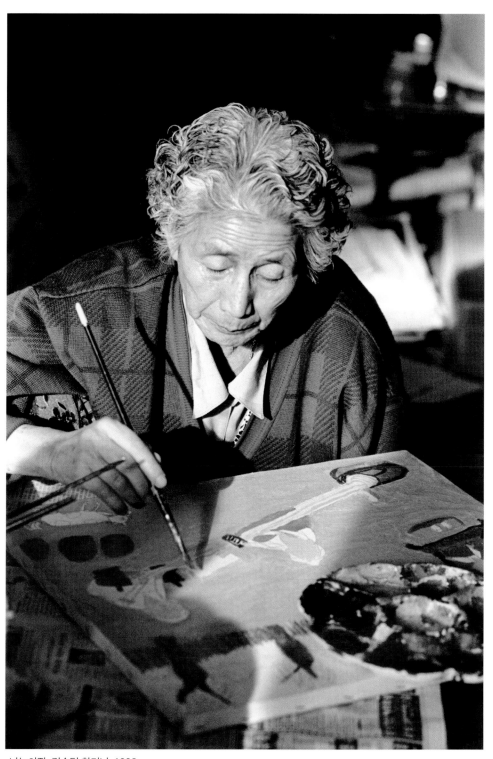

나눔의집, 김순덕 할머니, 1998

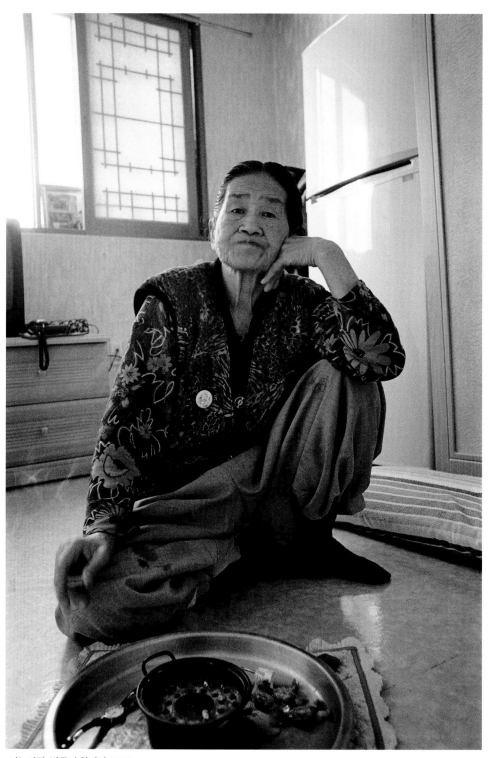

나눔의집, 박두리 할머니, 1998

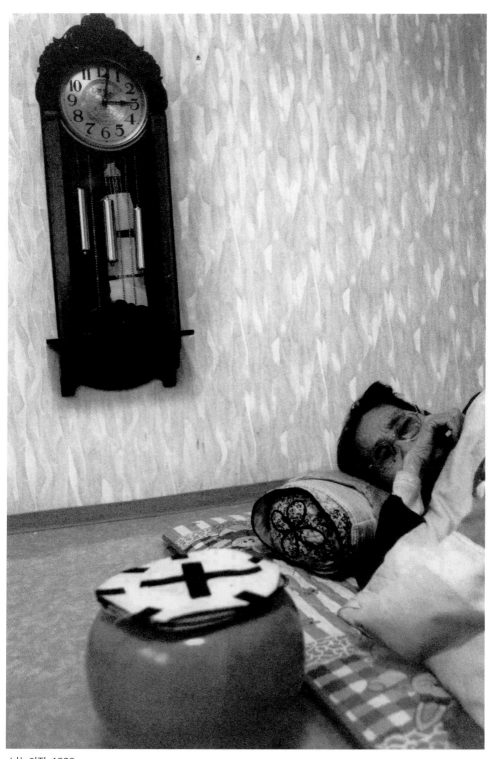

나눔의집, 1998

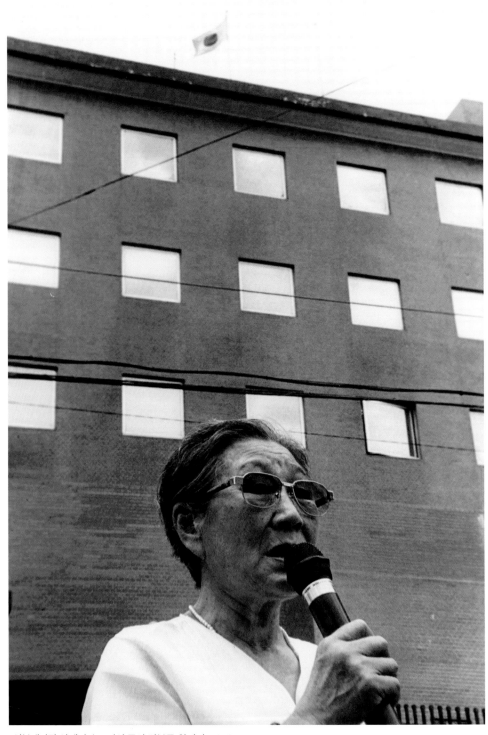

일본대사관 앞에서 수요시위 중인 김복동 할머니, 1998

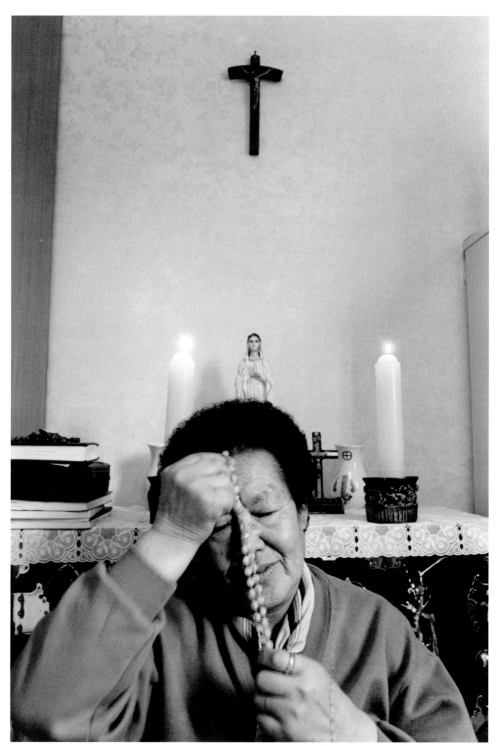

나눔의집, 김군자 할머니, 1998

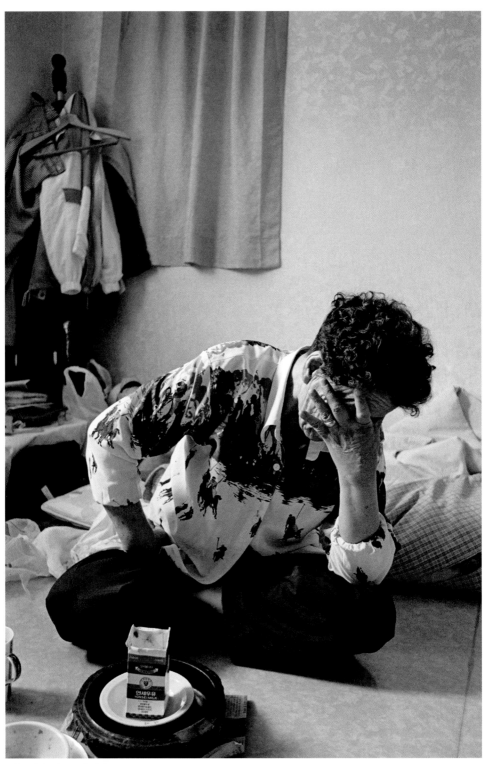

나눔의집, 김옥주 할머니, 1998

2. 꽃제비와의 만남

'나눔의집' 이후 나는 청량리 밥퍼 목사(최일도)가 운영하는 '다일공동체'로, '성남외국인노동자의집'으로 취재의 폭을 넓혀갔다. 그러던 어느 날 '다일공동체'에서 중국에 간다고 해서 동행하게 되었다. 그때는 1998년이었고, 미디어에서 탈북자들에 대한 보도가 심심찮게 나오던 때였다. 각종 매체에서 다루던 탈북자들에 대한 보도는 나에게 그냥 먼 나라 이야기처럼 여겨졌고, 그다지 피부에 와 닿지도 않았다.

자라지 못한 아이들

드디어 도착한 연길. 중국 방문이 처음이었던 나는 1960년대 영화 세트장같이 한글 간판이 걸려 있는 연길 풍경에 빠져 이리저리 사진을 찍기 시작했다. 그리고 짐을 풀기 위해 호텔 앞에 도착했더니 어디서 나났는지 조그맣고 새까만 아이들 서너 명이 우리 일행 주위로 모여들며 손을 내민다. '꽃제비!' 배고픔에 북조선을 떠나 중국에서 구걸하며 연명한다는 아이들. 그런데 그런 아이들의 모습이 낯설거나 불편하지 않고, 오히려 어렸을 적 함께 놀았던 친구들의 얼굴이 겹쳐져 보인 것은 왜였을까? 먹지 못해 자라지 못한 자그만 손을 내밀며 구걸하고 있는 아이들

앞에 나는 왠지 모를 미안함과 안타까움이 느껴졌다.

짧은 기간의 중국 방문을 마치고 돌아왔지만, 나는 그 아이들이 자꾸 눈에 밟혔다. 남한에는 먹을 것이 넘쳐 사람들이 병들어가는데 다른 한쪽에서는 굶주림 때문에 목숨을 걸고 국경을 넘고 있는 현실이 나를 힘들게 했다.

그러던 중 연길에서 탈북자들을 돕고 있다는 L씨를 소개받았다. 그는 몸이 불편한 장애인이지만 굶주림에 고통받고 있는 아이들을 그대로 둘 수 없다며 일찍이 연길로 떠나 꽃제비들을 돌보고 있었다. 그의 가장 친한 친구는 군복무를 마치지 않아 해외에 나갈 수 없자 L씨에게 대출금 이천만 원을 건넸고, 목발을 짚고 연길에 도착한 L씨는 그 돈으로 탈북 아이들을 위한 쉼터를 만들었다.

1998년 11월 19일
고요하다. 가끔 눈을 밟는 소 무리의 발자국 소리가 정적을 깬다. 오후 5시쯤 켜 놓았던 촛불이 몽당연필처럼 짧다. 일기를 쓰는데, 연필 그림자와 손 그림자가 일기장 위에 길게 누워 있다. 2주 간격으로 목장에 왔다. 동상으로 다리가 잘린 아버지를 업고 일흔 살의 할머니와 두만강을 건너온 열여덟 살의 손자, 굶주림으로 두 명의 아이들을 잃어버린 아줌마, 도강하다 잡혀 고문받아 절뚝발이가 되어버린 아저씨, 목장 일은 거들어주지 않고 열 그릇의 밥을 단번에 먹고 설사하던 스물여덟 살의 청년, 작년 겨울에 처자식을 다 잃고 북한을 돌아다니다 넘어온 마흔 살의 아저씨, 한국 사람이라고 하자 줄행랑을 놓아버린 서른 살 먹은 의사 후보생, 염소·토끼가 먹는 풀은 다 먹었다는 청년 등이 이곳에서 내가 만난 북한 사람이다. 아궁이에서 탁탁 소리를 내며 환히 타오르던 사시나무 장작불도 희미하게 꺼져가고 있다. 움막집의 하나밖에 없는 문을 안에서 둘둘 감아 잠가놓고도 불안하다. 산 너머로 모자를 배웅간 소몰이 아저씨가 돌아오지 않고 있다. 움막집에 혼자다. (L씨의 일기)

그렇다면 나도 가서 내가 할 수 있는 일을 찾아보겠다며 대학원에 휴

학계를 내고, 하던 강의도 접었다. 그리고 중국비자와 카메라만 챙겨 언제 돌아올 계획도 없이 중국으로 떠났다. 아이들을 돌보고 있던 L씨와 무사히 만날 수 있었고, 그가 돌보고 있는 쉼터 외에도 몇 군데 거점을 정해 놓고 다니며 탈북자들을 만났다. 중국에서 탈북자들을 돕는 일은 불법이었기 때문에 최대한 눈에 띄지 않으려고 카메라도 일반 가방에 넣고 주로 혼자 조심스럽게 다녔다. 그리고 한 기독교단체에서 폐교를 고아원으로 만들어 꽃제비 아이들을 돌볼 계획이 있다는 걸 알게 되었다. 나는 폐교 한구석에 스티로폼을 깔고 자며 고아원이 만들어지는 과정과 그곳을 오가던 탈북 아이들을 촬영했다. 상점에서 중국 돈 1위안을 주고 산 빼갈로 나는 스티로폼 생활에 차츰 적응해 갔다.

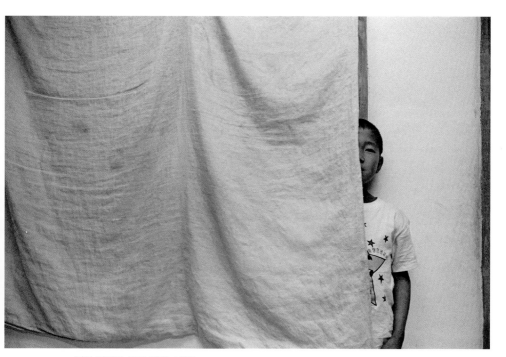

탈북 어린이, 중국 연길, 1999

거점 확보와 촬영을 도와줄 인맥 구성이 되면서 어느 정도 사진 찍을 준비가 되었다. 그렇게 며칠 시간이 지나고 난 후 조심스럽게 카메라를 들었는데 뜻밖에도 아이들이 사진 찍히는 것을 주저하는 것이 아닌가. 속사정을 들어보니 "한국 기자에게 사진 찍히면 북에 돌아가 죽는다"는 염려가 아이들을 짓누르고 있었다. 한국 방송국 PD에게 중국 돈 500위안(당시 한국 돈 7만 원)을 받고 취재에 응한 것이 텔레비전에 방송되자 북으로 돌아갔던 아이가 죽임을 당했다는 소문이 흉흉히 퍼져 있었다. 아이들에게 무언가 도움이 되고자 나낸 나의 무모한 행동이 얼마나 위험하고 자기중심적이었는지를 깨닫게 되었다.

당시 북한의 식량난은 심각했다. 사회주의 국가들의 연속적인 붕괴로 북한 경제에 필요한 자원이나 물자, 에너지 등을 지원받지 못하게 되었고, 주요 수출통로도 막히게 되었다. 또 1995년부터 1997년까지 수해와 가뭄으로 식량난이 가중되어 1995년 북측이 국제기구에 식량지원을 요청하면서 그 심각성이 드러났다.[1] 이러한 상황으로 먹고살고자 국경을 넘는 인파들이 늘어났고, 북측은 물론 중국에서도 그 심각성을 인지하고 탈북자들의 단속을 강화해갔다.

나는 사진 찍기를 거부하는 아이들의 사정을 듣고는 카메라를 내려놓았다. 그리고 같이 밥 먹고, 그림도 그리며 놀았다. 그렇게 시간을 보내던 어느 날, 아이들과 숨바꼭질을 하던 중 어느 한 아이가 커튼 뒤에 숨는 것이 아닌가! 그때, '아! 아이들이 얼굴을 드러낼 수조차 없는 것이 현실이구나!'라고 깨닫게 되었고, 그때부터 얼굴을 가린 아이들의 초상을 찍기 시작했다.

초상사진은 그 주인공들이 알려지지 않은 종족이거나 순진무구하거나, 특이한

1. 통일부 홈페이지(www.unikorea.go.kr) 참조.

상황에 처한 장애를 지닌 인물일 경주조차도, 대개는 당당하고 떳떳하게 마련이다. 비록 표정이 다소 굳어진 경우라 하더라도, 쑥스러움마저도 이미지로 새겨질 자신에 대한 가벼운 겸손의 표현 아니던가. 그런데 카메라를 피하거나 응시하는 이 아이들에게서는 말로 설명하기 어려운 불안과 선뜻 내켜하지 않는 인상이 역력하다. 스스로의 존재와 정체에 대해서 아직 이렇다 할 의문을 품기 어려울 나이의 이 아이들이 이렇게 자신을 숨기고자 하는 것은 왠일일까?

(…) 사진은 종종 그 자체에 대해 캐물을 경우 묵묵부답이기 마련이다. 그러나 다른 것을 통해서 사진을 물어볼 경우, 예기치도 못한 수다를 늘어놓는다. 사진은 이렇게 저 혼자서는 정체를 드러내지 않는다. 무엇인가에 비추어 보아야 비로소 그 모습이 더 잘 드러난다. 이렇게 사진의 자백을 끌어내기 위해서는 오히려 사진 그 자체보다는 현실을 더 추궁하지 않으면 안 된다. 삶과 현실에 대해 더 많은 것을 묻고, 의구심에 찬 시선을 던질 때, 사진은 잠시 모습을 감추고 있던 투명한 수호천사처럼, 우리 앞에 모습을 나타내고는 하니까.[2] – 정진국(사진평론가)

사실 20년이 지난 그때의 일을 기억해내는 것이 쉬운 일은 아니다. 그래서 많은 기억을 출판된 『연변으로 간 아이들』(눈빛, 2000) 사진집을 보며 꿰맞추다 보니 기억들이 토막토막이다. 하지만 한장 한장 사진에 깃들었던 감정은 잊히지 않았다.

그중 한 장의 사진을 떠올려본다. 어느 날, 한밤중에 조용히 대문을 두드리는 소리가 났다. 모두 긴장하며 조심스럽게 대문을 열자 함께 아이들을 돕는 중국동포 한 분이 길에서 만난 아이를 데리고 들어왔다. 아이는 14살이라지만 10살도 채 안 돼 보였다. 깡마르고 새까만 아이의 눈망울은 허공을 보며 두려움에 떨고 있었다. 그다음 날 촬영을 위해 다른 거처로 떠났고, 열흘 후에 다시 돌아왔을 때 나는 그 아이를 알아보지 못했다. 그간 잘 먹고 잘 잔 아이는 볼에 제법 살도 붙고 배가 불룩 나와 있었다. 단 열흘간 잘 먹고 잘 쉬었을 뿐인데 저렇게 자라다니! 불룩 나온 그

2. 김지연, 『연변으로 간 아이들』, 눈빛, 2000. p. 16.

아이의 배가 우습기도 하고 가슴 아프기도 해 실루엣 처리를 해서 아이의 옆모습을 사진에 담았다.

아이들은 쉼터에서 미래를 알 수 없는 시간을 보내고 있었다. 부모에게 사랑받고 학교에 가서 친구들을 사귀고 공부하는 보통의 삶이 이들에게는 주어지지 않았다. 그런 쉼터의 아이들이 모여서 노는 모습을 지켜보면 특징이 하나 있었다. 소리를 내지 않고 노는 것! 시골집에 아이들이 많이 모여 있는 것을 수상하게 여겨 누가 신고라도 하게 되면 이 아이들은 끔찍한 일을 당하게 된다. 그 때문에 평소에도 제대로 소리 한 번 내본 적이 없다. 마당에서 줄넘기를 하며 노는 아이들. 그냥 시골집 마당에서 노는 여느 아이들의 모습 같지만, 멀리서 지켜보던 사진가에게는 '무음'의 그 순간이 너무도 슬프게 다가왔다. 아이들은 자기들끼리 소리 없이 노는 법을 터득하고 있었다.

나는 가슴 아픈 사연들을 꾹꾹 누르며 취재를 이어갔다. 그러던 중 폐교에 갈 때마다 한 여성과 마주쳤다. 근방에 사는 그 여인은 틈틈이 와서 아이들을 돌봐주곤 했는데, 나중에 이야기를 나눠보니 그 여인 역시 탈북자였고 인신매매되어 중국 농촌 남자에게 팔려왔다고 했다. 불행 중 다행으로 중국 남편은 착실했고, 아내에게 잘 대해주었다. 여인은 남자들이 요리를 하는 중국문화를 재밌어하며 지금의 생활에 만족하고 있는 것 같았다. 조선남자들처럼 권위적이지 않고 같이 집안일을 돌봐주는 자상한 중국 남편과의 살림이 괜찮아 보였다. 그래서인지 여인은 비교적 안정적이었고, 자신과 처지가 비슷한 아이들을 찾아와 돌보는 동안 헤어진 가족들을 생각하며 위로를 받는 듯했다. 나와 연배가 비슷했던 그 여인과 헤어질 때 내가 가지고 있던 옷 한 벌을 건네자 '천사 같은 옷'이라며 좋아하던 기억이 난다. 그 여인의 사진이 없는 건 한 장의 사진보다 그녀

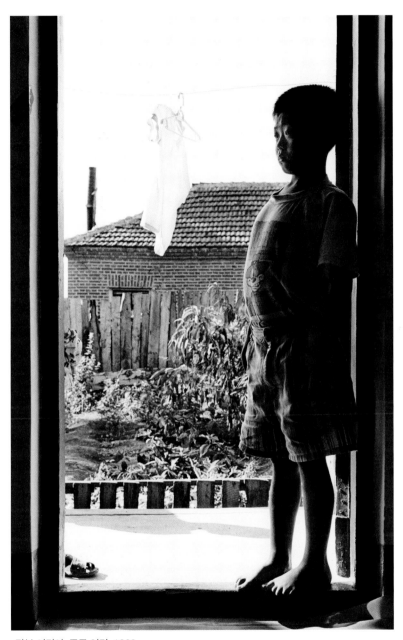

탈북 어린이, 중국 연길, 1999

의 행복이 더 중요하다고 생각했기 때문에 사진을 찍지 않았다.

또 한 가지 가슴 아픈 일이 있었다. 『연변으로 간 아이들』(눈빛) 사진집에 가장 많이 등장하는 한 소년. 몇 년 후, 정이 많이 들었던 그 소년이 한국에 들어왔다는 소식을 들었다. 그 가족들도 모두 한국에 정착하는 중이라고 했다. '언젠가 만날 기회가 있겠지' 하며 며칠이 지났는데, 어느 날 그 소년에게서 전화가 왔다. 반가웠다. 하지만 소년은 아주 냉담하게 따지듯이 내게 물었다.

"누나는 이 사진집으로 돈을 얼마나 벌었습니까?"

할 말이 없었다. 그 아이가 이 질문을 할 시기는 그가 어떻게든 한국사회에 적응해보려고 애쓰던 때였다. 사진집으로 돈을 벌 수 없는 한국 사진계의 구조를 설명하기도(사진집 1천 부는 5년 만에 매진되고 초판으로 절판되었다), 내가 이 사진집을 만들어 탈북자들의 실상을 알리고자 노력했다고 하기도 모두 구차했고, 또 말한다고 해도 그 아이가 이해할 수도 없는 노릇이었다.

"K야, 나중에 우리 만나면 그때 얘기하자…"며, 전화를 끊을 수밖에.

그 아이가 "누나, 보고 싶어! 나 한국에 왔는데 왜 만나러 안 와?"라고 에둘러 항변하는 것 같았지만 그당시 내 귀에는 아무 말도 들어오지 않았다.

영희와의 이별

중국 체류 40여 일쯤 될 무렵, 이제 한국으로 돌아가 아이들을 위해 할 수 있는 일을 찾아봐야겠다는 생각이 들었다. 그래서 한 교회에서 돌보고 있던 11살 영희에게 조심스럽게 말을 건넸다.

"이제 언니 한국으로 가야 한다."

"가지 마라. 여기서 나랑 살자, 언니야!"

"여기서 언니는 뭐 먹고살꼬?"

"하나님 밥 먹으며, 나랑 여기서 살자. 응?"

영희는 엄마랑 언니가 인신매매범들에게 잡혀가는 것을 목격해야 했고, 교통사고까지 당한 후 기억력이 감퇴하는 증상이 있는 아이였다. 정에 굶주렸던 아이여서인지 나와의 이별을 매우 아쉬워했다. 한국에 돌아온 몇 년 뒤 나는 소식을 알 수 없는 영희에게 편지를 썼다.

영희에게

영희야, 찬바람이 불기 시작하는 이때쯤이면 옌볜에서 너와 헤어지던 때가 떠오른다. 벌써 몇 년이 흘렀구나. 너는 어디 있는지. 그때 남한으로 돌아가야 한다는 나를 가지 말라고 말리던 네 작은 손이 아직도 내 가슴에 남아 있단다.

그때는 북조선의 식량난이 너무 심각해 너같이 먹지 못해 키가 자라지 못한 아이들을 옌볜에서 쉽게 볼 수 있었지. 영희 너도 자그마한 교회의 순박한 목회자들의 돌봄을 받고 있던 어린양과 같은 존재였고. 어느덧 시간이 많이 흘렀는데도 나는 그때의 너희들을 떠올리면 아직도 가슴이 메어온단다. 너는 지금 어디 있니?

5년 전 이맘때 중국에서 만난 북조선 아이들은 먹지 못해 깡말라 있었고, 키도 제대로 크지 못한 채 남한 사람들과 마주쳤다. 나는 그때 북조선 사람들이 특별하지 않다는 걸 깨달았고 더 나아가 이 아이들도 똑같은 우리 아이들임을 가슴 깊이 새겼다. 그래서 너희들의 사정을 두고만 볼 수 없다며 나는 다시금 중국땅으로 향했고, 가서 북조선의 식량난을 좀더 알리고 도울 수 있는 방도를 찾겠다고 했어. 쌀쌀하게 날씨가 얼고 있던 때였지.

너희들은 너희를 돌보아줘야 할 어른들마저 여의고 어쩔 수 없이 한 끼라도 해결해 보겠다며 중국 국경을 넘나들고 있었고, 그 모습은 보기에도 너무 애찔했지. 하지만 그렇게라도 하지 않으면 도저히 먹고살 수 있는 방법이라곤 찾아볼 수 없었기에 목숨을 걸고 넘어온 두만강의 물줄기는 야속하게도 너무 매서웠던 너희들.

영희 너도 엄마랑 언니랑 힘겹게 국경을 넘어오기는 했지만 얼마 되지 않아 엄마는 너희들이 보는 앞에서 인신매매범들에게 끌려가버리고 네 언니도 행방불명되어

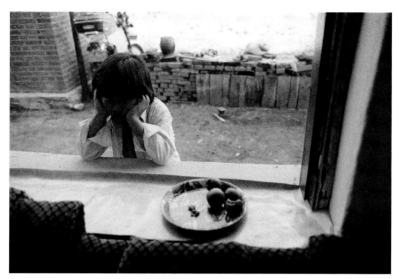

탈북 어린이, 중국 연길, 1999

버렸으며, 너 역시 언니와 엄마를 찾아 헤매다 차에 치인 이후로 옛 기억을 잘 떠올리지 못한다는 얘기가 아직도 애련하다.

　그 이후 몇 차례 중국에 다시 가긴 했지만 다른 아이들과 달리 너만은 다시 만나지 못했지. 갈 때마다 너를 찾았지만 만날 수 없었단다. 지금은 어디 있니? 부디 네 고향에서 친지들이라도 찾아 잘 크고 있길 바란다.

　그때 네가 보내주지 않으려던 나는 어느덧 나이를 먹어, 이젠 네게 언니라고 불리기엔 어울리지 않은 나이가 되어버렸다. 이런 쌀쌀한 날이면 너희들이 부쩍 생각나, 너희들과 했던 그때의 약속을 상기해본다.

　언젠가 다시 만날 수 있으면 좋겠다. 분단된 나라에 살고 있으니 언제 다시 만날 수 있을지 모르지만 같은 하늘 아래 있음으로 다시 희망을 가져본다.

　영희야, 그때까지 잘 자라렴.[3]

　나는 탈북자들을 만나는 동안 감정에 치우치지 않으려고 무던히 애썼다. 굶주림에 목숨을 걸고 국경을 넘어온 그들 앞에서 보이는 나의 눈물

───────────

3. 국민일보 오피니언 면에 연재했던 에세이 중 한 편, 2005년 10월 11일자.

은 한낱 소녀 감성에 지나지 않을 뿐일 테니까. 그러다 한국으로 돌아간다고 짐을 챙길 즈음 그렇게 눌려 있던 감정들이 북받쳐 올라왔다. 나는 근처에 있는 옥수수 밭으로 혼자 들어가 내 속에 쌓아두었던 감정들을 쏟아냈다. 그렇게 한참을 "엉엉" 소리 내어 울고는 다시 아이들이 있는 곳으로 돌아갔다. 그날 옥수수 밭의 오열은 이후 나의 사진이 '흩어져 있는 동포'들을 찾아나서는 계기가 된다.

한국에 돌아온 나는 대학원 지도교수였던 정진국 선생에게 사진을 보였다. 선생은 내 사진을 당신이 편집위원으로 있던 '눈빛출판사'에 소개했다. 출판사 측에서는 "이런 사진을 젊은 여성사진가가 찍어 오다니…" 하면서 기꺼이 사진집을 내주었다. 이것이 계기가 되어 나는 지금까지 디아스포라 작업을 이어올 수 있었다.

L씨가 쉼터에서 돌보던 10여 명의 아이들은 이후 K처럼 한국으로 와서 대학도 다니고 결혼도 했다. 그 아이들이 한국에 정착하는 동안 자주 만나지 못한 것이 미안하기도 하고 후회스럽기도 하다. 왜 이어서 탈북민 작업을 하지 않느냐는 핀잔도 많이 들었다. 하지만 남한에서 사는 그들의 삶이 녹록지 않다는 것을 잘 알기 때문에 그들을 지켜보기가 너무 힘들었다.

생사의 고비를 넘기며 최종적으로 택한 남한행이 이들에게 진정 행복한 선택이었을지 나는 잘 모르겠다. 편견에 찬 남한의 따가운 시선은 지금도 이들을 '이방인'으로 낙인찍고 있는 것이 우리의 현실이다. 또한 일부에서는 같은 민족인 탈북민들에게 보이는 순수한 인도적인 관심을 이념의 잣대를 들이대며 폄훼하는 이들도 없지 않다.

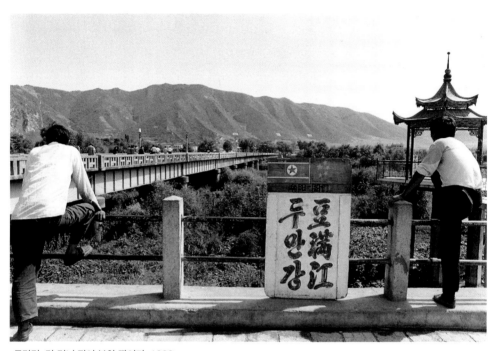

두만강, 강 건너 편이 북한 땅이다. 1999

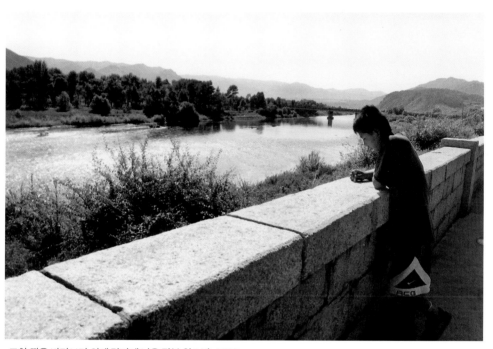

고향 땅을 바라보기 위해 강가에 나온 탈북 청소년, 1999

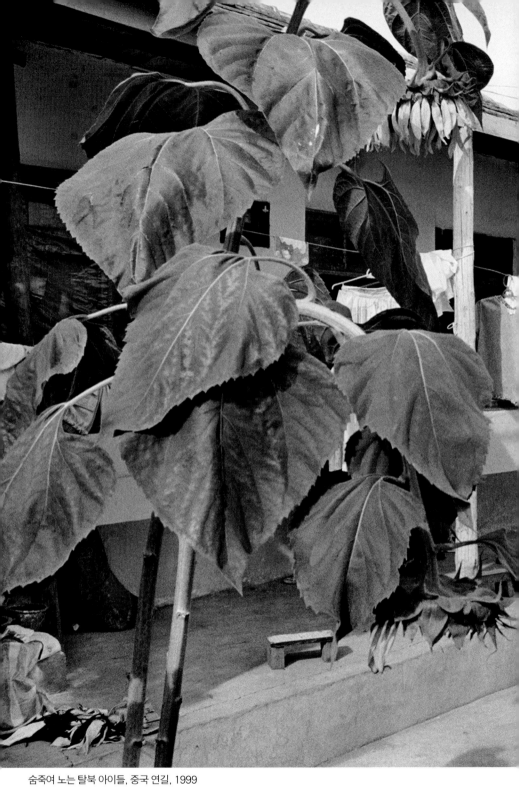

숨죽여 노는 탈북 아이들, 중국 연길, 1999

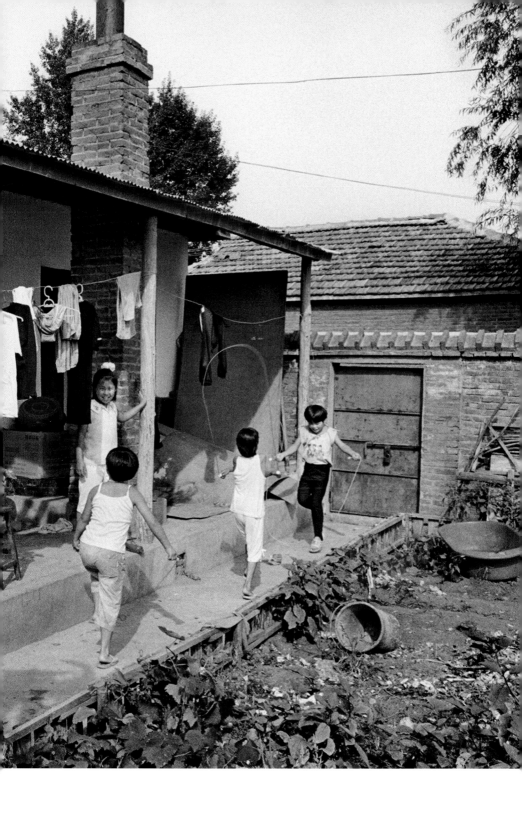

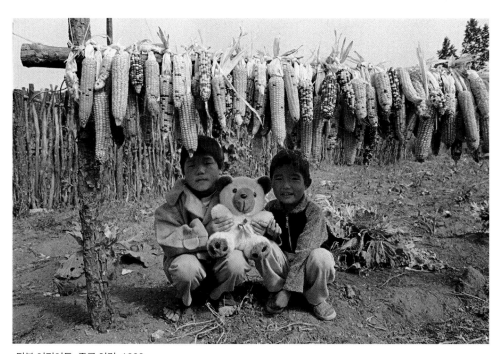

탈북 어린이들, 중국 연길, 1999

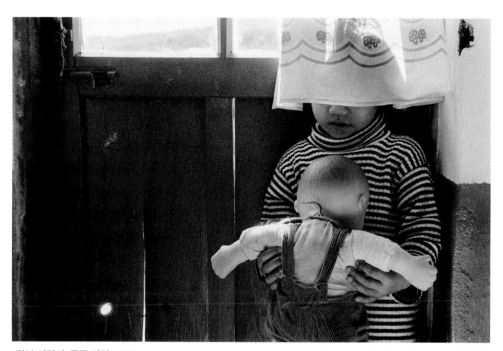

탈북 어린이, 중국 연길, 1999

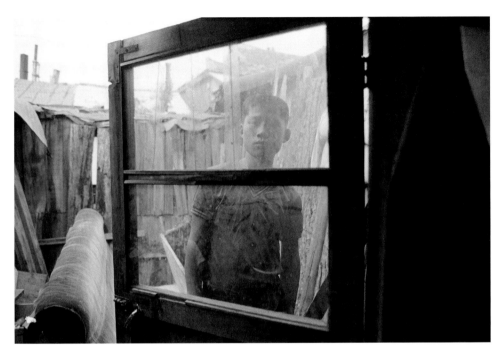

탈북 청소년, 중국 연길, 1999

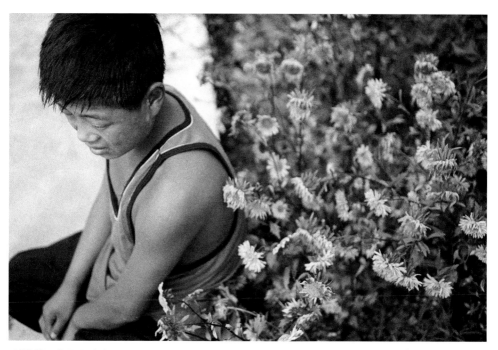

탈북 청소년, 중국 연길, 1999

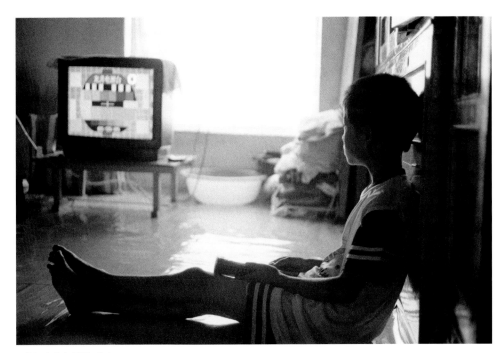

탈북 어린이, 중국 연길, 1999

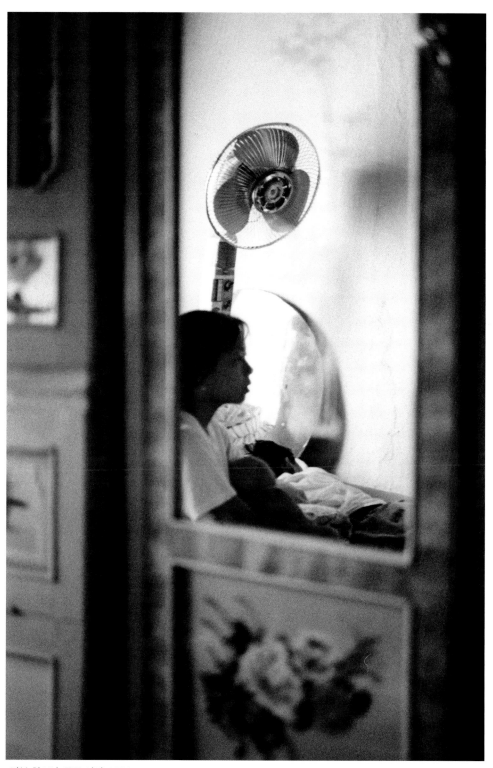

탈북 청소년, 중국 연길, 1999

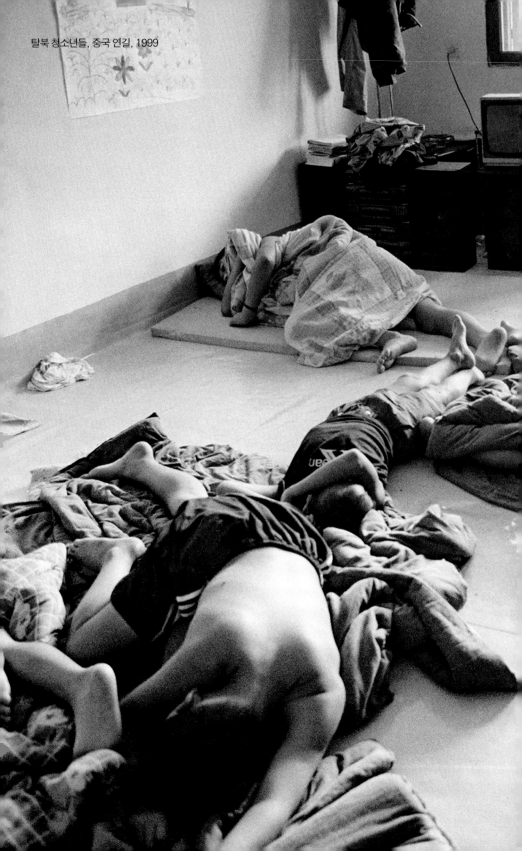
탈북 청소년들, 중국 연길, 1999

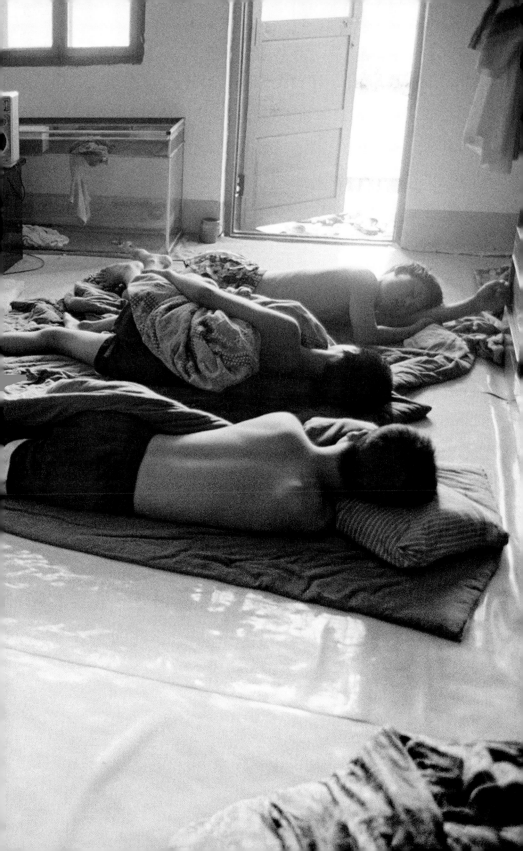

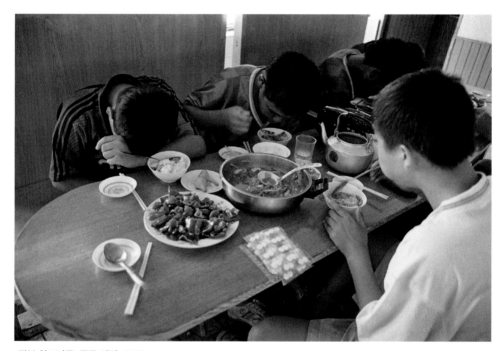

탈북 청소년들, 중국 연길, 1999

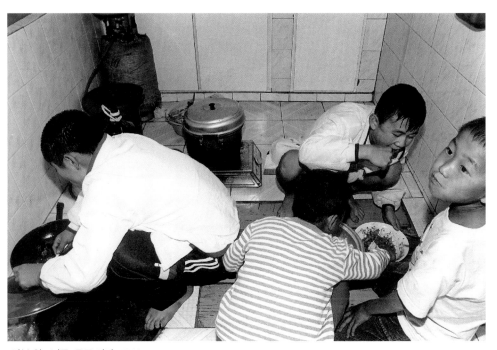

탈북 청소년들, 중국 연길, 1999

산속에 숨어 사는 탈북자, 중국 연길, 1999

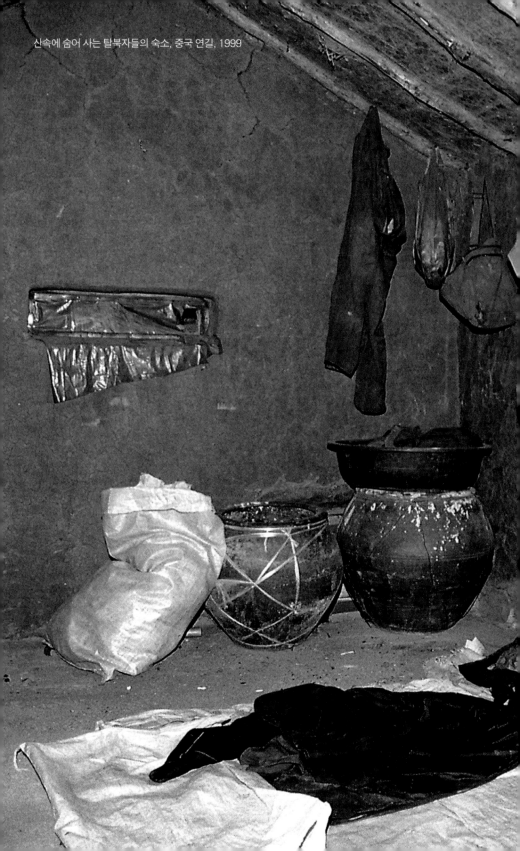

산속에 숨어 사는 탈북자들의 숙소, 중국 연길, 1999

3. 중국동포의 눈물

1998년 어느 날, 택시를 타고 가다가 한 목회자의 인터뷰를 들었다. 국내에서 일하고 있는 이주노동자들이 어떻게 불법체류자로 전락하며, 그로 인한 피해와 인권유린에 관한 내용이었다. 나도 타국에서 이방인으로 살다가 들어온 지 얼마 되지 않았던 터라, 왠지 그들의 처지에 공감이 가기도 했고, 설마 인터뷰 내용처럼 끔찍한 현실이 벌어지고 있는지 궁금하기도 했다.

그래서 바로 114에 전화를 걸었다.

"여보세요, '성남외국인노동자의집' 전화번호 부탁합니다."

그리고 바로 다음 날, 나는 그곳으로 향했다. 성남 구시가지에 위치한 '성남외국인노동자의집'은 주민교회 지하에 있었다. 주민교회는 1973년 3월 1일, 이해학 목사가 성남지역 빈민 선교를 위해 창립한 교회다. 박정희 정권과 군사독재 시절에도 불의에 굴하지 않던 주민교회는 '빨갱이교회'로 낙인찍혀 교회 주변에는 형사들이 항상 진을 치고 있었다. 목회자가 투옥되기도 여러 차례, 교인들에 대한 회유와 협박도 끊이지 않았다. 이해학 목사는 그럼에도 노동자들을 위한 상담소, 야간학교, 의료협동조합과 신용협동조합을 만들어 사회부조리와 맞서 싸워가며 지역의 큰 버

팀목이 되어주었다. 1990년대에 들어서면서는 후배 김해성 목사의 요청으로 이 목사의 서재와 식당으로 쓰던 지하 공간까지 내주며 이주노동자들을 품었다.

"1994년 봄, 주민교회 지하실에 있는 이해학 목사님의 서재를 밀어내고 그 자리에 외국인노동자의집을 개소하였다. 방 한 칸에서 상담실과 '쉼터'가 함께 굴러가는 것은 쉬운 일이 아니었고, '제발 그 옆방 하나만 더 달라'고 하여 허락이 되었다. 그다음에는 소리도 없이 남은 두 개의 방에 머리를 들이밀었다. 그리고 이내 교육관에서 어린이부와 성가대를 밀어내고 결국 최후의 보루인 '주민교회 식당'마저 2층으로 밀어내고 천막 안에는 낙타가 들어와 있게 되었다. 이렇게 들어온 낙타를 타박하거나 밀어내려고 하기는커녕 함께 따뜻한 마음으로 돌보아주시는 주민교회에 '감사함'과 '죄송함'을 전할 뿐이다."[1]라고 김해성 목사는 회상한 바 있다. 쉼터로 쓰이던 방은 한 사람이라도 더 들어갈 수 있게 목재를 덧대어 복층 구조로 만들었다. 언어와 문화권이 비슷한 사람들끼리 방을 같이 썼고, 한쪽 벽면에는 항상 커다란 가방들이 쟁여져 있었다. 일한 돈을 받지 못한 사람, 산업재해를 당한 사람, 예기치 않은 병에 걸린 사람, 브로커에게 지고 온 빚 때문에 오도 가도 못하는 사람들로 방 안은 늘 북적였다.

중동, 아프리카, 아시아 등 여러 나라 사람들이 섞여 있던 그곳에서는 온갖 냄새가 뒤섞여 났다. 여러 인종의 체취와 각종 향신료 냄새가 건물의 가장 아래층에 머물며 떠나지를 않았다. 그리고 항상 자물쇠가 채워져 있던 작은 창고. 그곳에는 갈 곳 잃은 망자들의 유골함이 억울한 사연과 섞여 서러운 냄새를 뱉어냈다.

1. 김지연 사진·김해성 글, 『노동자에게 국경은 없다』, 눈빛, 2001. p. 15.

'성남외국인노동자의집·중국동포의집' 지하 창고에 보관 중이던 유골함들,1999

중국동포 김인성 씨는 자신의 몸과 회사에 기름을 뿌리고 분신자살을 하였다. 복도 벽에는 사장의 이름을 적시하며 "나쁜 놈 김XX 천벌을 받는다" "내 영혼이 영원히 너를 괴롭힌다." "한국이 슬프다" "金寅成"이라고 적어 놓았다. 무슨 원한이 쌓여 있는지는 몰라도 고국에 대해 저주와 원망이 담긴 "한국이 슬프다"라고 마지막 글을 남겼다. 회사의 사장은 책임이 없다고 발뺌을 하고, 수사의 결론은 '단순자살'이며 죽은 자는 말이 없다. 책임지는 사람도 없다. 다섯 달이 지났지만, 장례에 대한 계획도 없다. 영안실에서는 "돈을 내고 빨리 장례를 치르지 않으면 성남외국인노동자의집으로 시신을 보내겠다"고 한다. 우리는 무슨 죄가 있어서 이런 고충을 감내해야 하는지 우리조차 한국이 슬프게 느껴질 지경이다.[2]

불법체류자들의 삶

'한국이 슬프다'며, 스스로 목숨을 끊은 김인성 씨 같은 불법체류자들은 죽어서도 납골당에 가지를 못한다. 사실 이주노동자들의 생활이란 궁

2. 김지연 사진·김해성 글, 『노동자에게 국경은 없다』, 눈빛, 2001. p. 11.

색하기 그지없고, 열악한 환경의 궂은 일도 마다하지 않는다. 장 모르가 『제7의 인간』에서 보여주고 있는 이주노동자들의 삶에서도 볼 수 있듯이 이들의 공통점은 짐을 늘리지 않는다는 것이다. 그리고 귀국할 때 입고 갈 제대로 된 양복 한 벌쯤은 준비하고 있다. 이주노동자들은 목표한 돈을 모을 때까지 항상 떠날 준비를 하고 살고 있었다. 그들은 돈을 모으면 고국에서 여생을 부자로 잘살 수 있다는 꿈을 안고 하루하루를 버텼다.

이주노동자들과 뒤섞여 생활하고 있던 중국동포들의 삶도 다르지 않았다. "너, 내 누군지 아~니?" 영화「범죄의 도시」에서 장첸 역을 맡은 배우 윤계상의 연기가 하도 리얼해 한동안 유행했던 대사다. 이 영화는 구로구 중국동포 밀집지역에서 벌어지는 조선족 폭력배들의 세력싸움을 다룬 영화다. 이런 영화들이 스크린을 휩쓸고 가면 대중들의 머리에는 '조선족=위험한 사람'이란 공식이 입력되고, 대림동이나 가리봉동 일대는 위험지구로 인식되며 기피하게 된다. 중국동포들이 한국에 정착한 곳은 주로 1970년대 산업화를 이끌었던 구로공단 일대. 공단이 지방이나 타국으로 이전하며 비게 되자, 벌집형 주거지에 중국동포들이 모여들었다. 그들은 한국으로 들어오기 위해 브로커에게 진 빚과 목표한 돈을 모으기 위해 불법체류자로 전락하며 각종 불이익과 위험에 노출되는 눈물겨운 고국생활을 시작하게 되었다.

한동안 대한민국과 중국의 교류가 없었던 이유는 1949년 중국공산당이 중화인민공화국의 건국을 선포하고 조선민주주의인민공화국과 수교를 맺고, 대한민국은 임시정부 시절 도움을 받았던 국민당 장개석 정부인 대만과만 교류했기 때문이다. 그렇게 30여 년의 냉전시대를 거치고 사회주의 국가들과의 적대적인 관계가 와해되기 시작하며 다시 교류의 물꼬가 트이게 된다. 그리고 1988년 서울올림픽을 계기로 그동안 닫혀

'성남외국인노동자의집·중국동포의집', 2000

있던 중국과 러시아 등에 문호를 개방하고, 이어서 1992년 한·중 수교로 정식적인 교류가 시작되며 이제까지 만나지 못했던 중국동포들이 대거 대한민국으로 들어오게 되었다. 중국동포들은 주로 친지들의 초대에 의해 고향방문으로 와서 식당이나 일용직 노농 등 내국인들이 기피하는 일자리에 싼 노동력을 제공하며 체류하기 시작했다.

북간도에서 돌아온 사람들

"1988년 TV에서 서울올림픽을 보는데 조국이 너무 자랑스러웠습니다. 친정이 잘살게 된 것처럼 으쓱해지고, 자부심도 생겼습니다. 실제 중국인들도 우리를 다시 보는 느낌이었으니까요."

> 내가 군관학교에 들어가려고 하자 사람들은 겨우 15세밖에 안 된 나를 거들떠보지도 않았다! 최저 연령이 18세였던 것이다. 나는 가슴이 찢어지는 것만 같아서

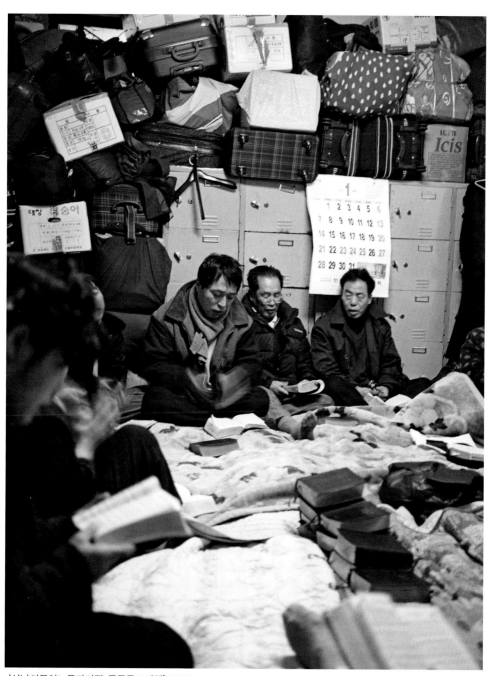

'성남외국인노동자의집·중국동포의집', 2000

엉엉 울었다. 내 기나긴 순례여행 이야기가 알려지자 학교 측은 예외적으로 나에게 시험을 칠 수 있는 기회를 주었다.[3]

님 웨일즈가 쓴 『아리랑』에 의하면 김산은 독립운동에 대한 열망 하나로 15세에 형의 돈까지 훔쳐 만주로 향했다. 도둑을 만날까봐 밤에는 돈을 파묻고 겨우 눈만 붙이고는 이른 새벽에 일어나 700리(약 275Km) 길을 걸어 도착한 그곳, 신흥무관학교! 그런데 너무 어리다는 이유로 입학이 거절되자 엉엉 소리 내어 울었다는 김산 이야기의 배경이 되었던 곳. 어디 그뿐일까? 멀게는 고구려 광개토대왕이 국토를 확장한 곳이기도 하며, 발해의 흔적도 있어 우리의 역사와 인연이 깊은 곳 만주(중국 동북지방). 일제의 수탈에 못 이겨 이주하거나 일제에 의해 강제이주당한 곳이기도 한 곳. 무장항일 독립군의 활동무대가 된 그곳으로 이주한 인구가 1920년대 한반도에 거주하던 약 1/10인 200만 명가량이었다고 하니 그 숫자가 놀랍기만 하다.[4]

그뿐만이 아니다. 윤동주 시인의 생가가 있는 곳으로 유명한 명동촌은 1899년 문병규, 남위언, 김약연, 김하규 등 네 가문이 집단 이주하여 중국 북간도 지역 한인의 분화교육운동의 중심지로 만들어 놓은 곳이기도 하다. 서전서숙을 시작으로 명동서숙, 신흥무관학교 등 민족교육을 위한 학교들이 지속해서 설립되며 일제에 의해 피폐해진 민족의 얼을 회복할 수 있었던 곳이다.

이렇게 형성된 조선족 마을은 이후 '중국인들은 굶어도 조선족들은 이밥(쌀밥)을 먹는다'는 말이 돌 정도로 번성하게 되고, 중국의 소수민족정책에 따라 민족자치권을 부여받으며 '옌볜조선족자치주'가 된다. 하지만

3. 님 에일즈·김산, 『아리랑』, 동녘출판사, 2005. pp. 130~131.
4. 한국민족문화대백과, 한국학중앙연구원 인용.

덩샤오핑의 시장경제 도입과 한·중 수교로 많은 사람이 한국이나 대도시로 떠나며 심각한 인구이탈 현상이 나타나기도 했다.

"우리가 불법체류라는 것을 아는 사장은 일을 시키고 돈을 주지 않았습니다. 약속한 월급을 달라고 하면 '신고하면 넌 추방되니, 고발할 테면 해보라'고 윽박지르며 나중에는 때리기까지 했습니다. 억울해 죽겠습니다. 이런 대접을 받는 게 마땅한 겁니까?"

성남 상담소에는 이렇게 임금체불, 폭행 등을 상담하러 온 사람들로 매일 문전성시를 이뤘다.

며칠 전 중국동포의 임금 체불 건을 안양노동부사무소에 진정을 하였고 업주와 동포가 함께 출석하였다. 업주는 이내 근로감독관과 중국동포의 집 직원 앞에서 휴대전화로 경찰 112에 불법체류자 신고를 하였고, 그 동포는 업주에게 매달려 사과를 하고 월급을 받지 않기로 다짐을 한 뒤에야 눈물을 머금고 도망치듯이 빠져나와 안도의 한숨을 쉬어야 했다.

중국동포, 중국 용정, 1999

중국동포 장용남(42세) 씨는 동포 44명과 함께 주택공사 운암지구 택지조성사업에서 일하였는데 한국인은 모두 노임을 지급받았지만 동포들만 노임 1억 5천만 원을 받지 못하였다. 사무실에 찾아가 항의를 하자 경찰에 신고하였고 이내 체포되어 조사 후 외국인보호소에 2달간 수감되었다가 강제 추방이 되었다. 억울함에 치를 떨다가 천여 만 원을 주고 다시금 한국에 왔으나 아직도 한 푼도 받지 못하고 있다.

중국동포 김길원(36세) 씨는 손가락을 모두 잘리고 사장에게 보상을 요구하다가 삽자루로 두들겨 맞아 허리를 다친 채 사장의 신고로 경찰에 불법체류자로 체포가 되어 방광파열로 피오줌을 싸며 외국인보호소에 수감되어야 했다. 중국동포 류정기(65세) 씨는 플라스틱 사출 공장에서 손목을 잘리고도 보상 한 푼 받지 못한 채 병원비 1300여만 원을 갚아야 한다며 콩팥 밀매를 소개해 달라는 요청 앞에 할 말을 잃기도 했었다.[5]

재중·재러 동포들이 고국이라고 찾아온 곳에서 받은 냉대는 법적인 문제도 한몫했다. 내가 취재를 하던 1999년 당시 재외동포법은 '1948년 대한민국 정부 수립 이전 국외로 이주한 동포 후손'을 동포에서 제외했다. 불법체류자로 전락한 이들은 자신들이 받은 불이익을 신고도 할 수 없어 일방적으로 당하고만 있다가 도움의 손길을 준다는 교회로 몰려들었다. '성남외국인노동자의집'도 어느 날부터 '성남외국인노동자의집·중국동포의집'으로 이름을 바꿨다. 중국동포들을 더 이상 외국인의 범주에 넣는 것은 맞지 않다고 여긴 까닭이었다. 또한 그들을 조선족으로 부르는 것도 틀렸다며 바로잡아갔다. 중국에서는 소수민족정책으로 그들을 조선족으로 분리했지만, 우리의 관점에서는 중국동포로 부르는 것이 맞다. 그렇게 중국동포들에 관한 인식 개선의 노력은 점화되어 갔다.

나는 성남 상담소를 드나들며 『노동자에게 국경은 없다』(눈빛) 사진집

5. 김지연 사진·김해성 글, 『노동자에게 국경은 없다』, 눈빛, pp. 45~46.

중국 명동촌 윤동주 생가, 1999

을 내기까지 4년간 취재를 이어갔다. 그 기간 젊은 사진가가 바라본 대한민국은 인종과 출신, 사회적 지위에 대한 차별과 멸시로 얼룩져 있는 사회였다. 이주노동자들에 대한 인권침해는 너무나 악랄했으며, 재중·재러 동포들에 대한 우리의 인식은 너무도 미개했다. 이후 재외동포법에 '대한민국 정부 수립 전에 국외로 이주한 동포를 포함한다'는 문구를 추가한 개정안이 국회를 통과하는 데 5년이 더 걸렸다(2004년 2월 개정).

오랜 동포들의 투쟁에 의해 최근에는 방문취업을 5년간 복수로 허용하고, 재외동포 비자는 3년의 체류기간을 주며, 2010년에는 육아도우미, 가

사도우미, 간병인, 복지시설보조원 등의 서비스직 종사자에 대해 영주권을 부여하는 등의 제도 개선이 이뤄지고 있다.

하지만 이렇게 여러 차례 제도 개선이 있어도 여전히 그들을 하대하는 우리의 인식은 크게 바뀌지 못하고 있다. 2020년 6월 법원은 영화 「청년경찰」의 제작사가 영화 속에서 중국동포들을 부정적으로 묘사한 것에 대해 사과하라고 권고했다. 영화는 영등포구 대림동에서 우연히 한 여성이 납치되는 상황을 목격하고 신체 장기매매 범죄에 대한 조사에 나서면서 벌어지는 이야기를 다루고 있다. 일부 동포들은 "일반적인 표현의 자유 한계를 넘어선 인종차별적 혐오표현물인 영화 「청년경찰」을 상영해 인격권, 차별받지 않을 권리 등의 침해를 입었다"며 손해배상 청구소송을 냈던 것이다.[6]

20년 후

2019년, 나는 로힝야 난민 취재를 위해 방글라데시에 다녀왔다. 난민 문제도 나의 취잿거리였지만 그곳을 돌보고 있는 사람들이 성남상담소에서 민났던 이주노동자들이라는 데 더 관심이 갔다. 그들은 지하 상담소에서 종교도 다르고 인종도 다른 사람들을 위해 이리 뛰고 저리 뛰던 목회자들과 봉사자들을 보며 자신들도 그렇게 살겠다고 다짐했다고 한다. 그래서 한국의 기독교단체가 로힝야 난민촌을 돕고자 나섰을 때 이들이 나서서 캠프가 형성될 수 있도록 도왔다.

그들 중에는 변호사가 된 사람, 한 도시의 시장, 잘나가는 사업가들이 되어 또 다른 어려움에 처한 사람들을 돕고 있었다. 어언 20년이 흐른 후

6. "법원, 영화 「청년경찰」 제작사, 중국 동포에 사과해야", 파이낸셜뉴스, 2020년 6월 18일자.

만난 나를 좋은 식당에 데려가 식사를 대접하며 지난날 성남에서의 일을 함께 회상했다.

"그때, 열악한 환경에서 일하면서 한국인들의 차별로 힘들지 않으셨습니까?"

"그래도 한국이 그립습니다. 김치가 너무 먹고 싶고요. 그때 우리를 도와주셨던 분들이 있었기 때문에 그렇게 힘들지 않았습니다."

한국에 대한 기억이 나쁘지 않고 항상 한국을 그리워하고 있다는 말에 오히려 내가 미안해지기도 했다.

중국동포들과 여름에 함께 교회 수련회라도 가면 그들의 흥에 놀라곤 했다. 장구 하나만 있어도 우리 가락을 멋지게 뽑으며 솜씨 좋은 춤가락을 얹어 신명나게 놀던 중국동포들. 하지만 그들이 찾아온 고국에서 받은 설움과 가족에 대한 그리움은 항상 통곡의 기도로 맺곤 했던 기억이 난다. 역사의 굴곡 속에 나라를 떠나야 했고, 타국에서도 민족의 정체성을 지키며 살아왔던 동포들을 엄마의 품처럼 고국이 따뜻하게 품었으면 얼마나 좋았을까?

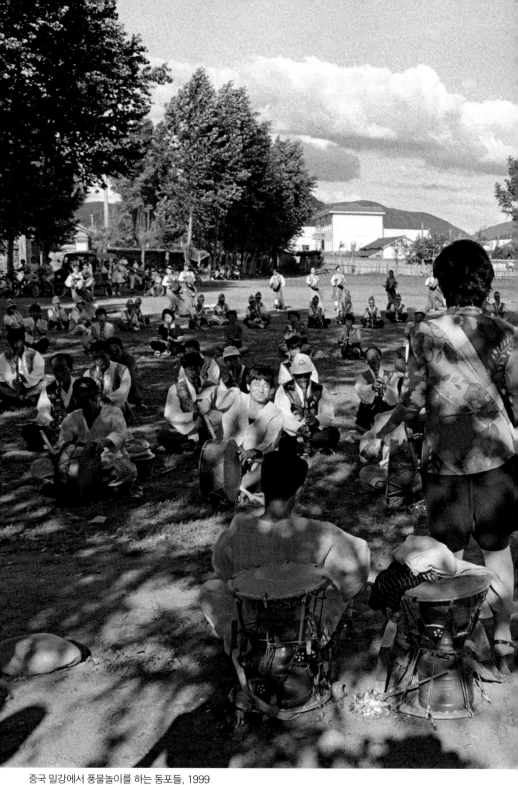
중국 밀강에서 풍물놀이를 하는 동포들, 1999

중국동포들, 중국 훈춘, 1999

서대문경찰서 앞, 2000년 1월 1일

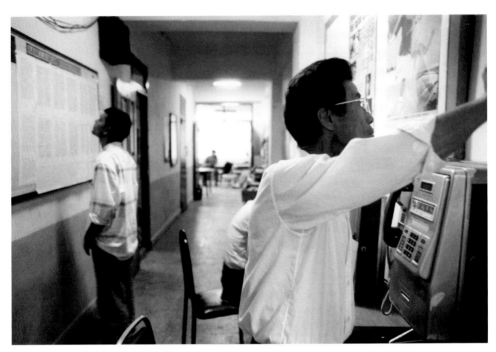

'성남외국인노동자의집·중국동포의집', 2000

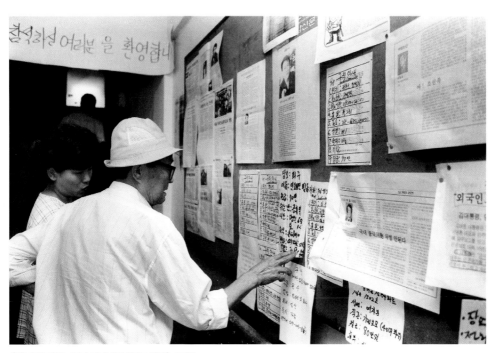

'성남외국인노동자의집·중국동포의집', 2000

중국동포들, 성남, 2000

중국동포들, 성남, 2000

일하다 손이 잘린 중국동포 이림빈 씨와 김해성 목사(오른쪽), 서대문경찰서 앞, 2000

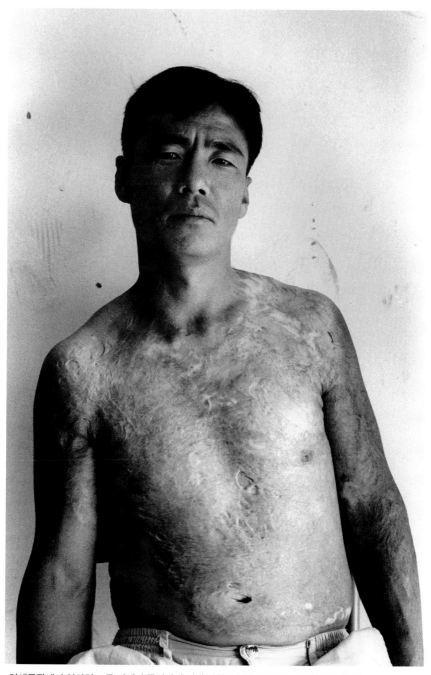

염색공장에서 일하던 도중 기계가 폭발하여 전신 화상을 입은 중국동포 김명식 씨, 2000

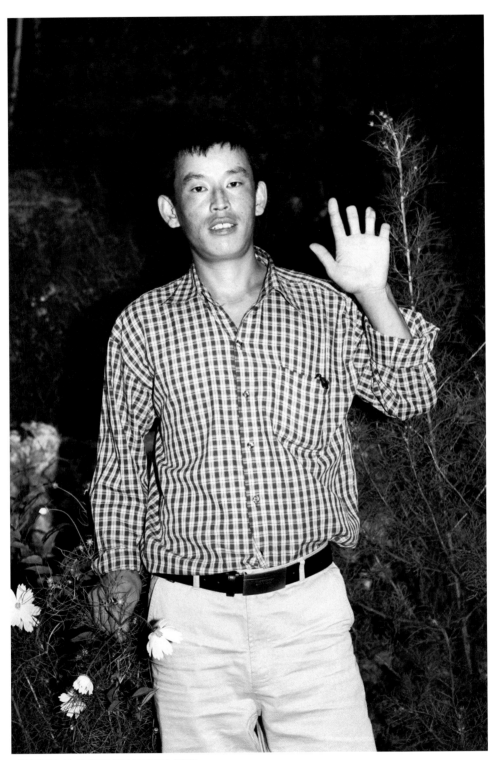

산업재해로 세 손가락이 잘린 중국동포, 2000

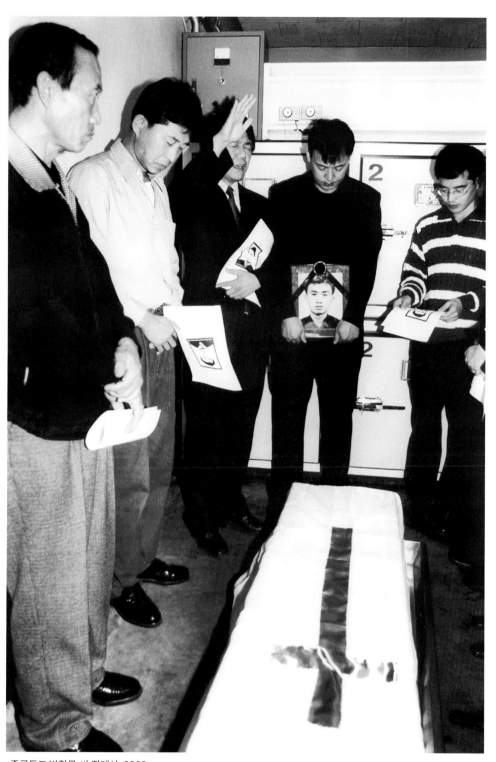

중국동포 박학문 씨 장례식, 2000

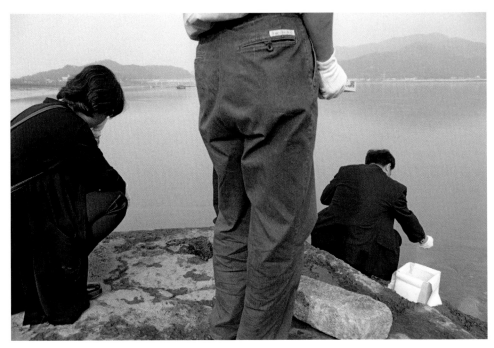

장례비가 없어 8개월간 방치된 시신의 사연이 신문에 알려져
겨우 장례를 치르고 인천 앞바다에 유골이 뿌려졌다.
박학문 씨 장례식, 2000

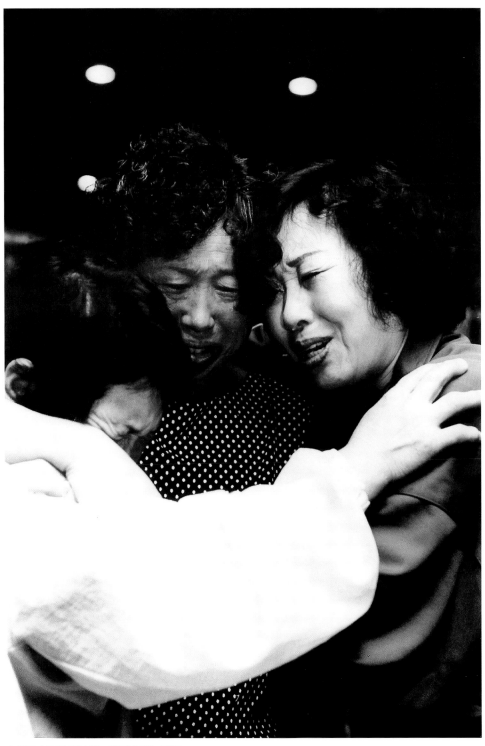

눈물로 서로를 위로하는 중국동포들, 2000

4. 뿌리 깊은 인연이여, 그 이름은 고려인

문재인 대통령은 2020년 6월 7일 "'독립전쟁, 봉오동전투 전승 100주년' 승리와 희망의 역사를 만든 평범한 국민의 위대한 힘을 생각한다"고 말하며, "카자흐스탄에 있는 홍범도 장군의 유해를 모셔오겠다"고 밝혔다.[1] 우리가 자랑스러워하던 홍범도 장군이 카자흐스탄 고려극장의 수위로 말년을 보냈고, 쓸쓸히 그곳에 묻혔다는 이야기를 듣게 된 것은 그리 오래되지 않았다. 사회주의 국가로 간 영웅의 삶은 우리에게서 멀어졌던 것이다.

허망한 자취, 잊힌 흔적

한민족 디아스포라 테마를 이어가기 위해 2001년 한국외국어대학교 반병률 교수팀과 러시아 연해주로 향했다. 일찍이 만주와 연해주 지역은 선조 부여족이 거주한 지역이었다. 1869년 지금의 함경북도 지방의 대흉년으로 인해 이주를 결심한 농민들이 하나둘 고향을 떠나 정착한 곳이 북간도와 연해주 지역이다. 당시 월경죄를 감수하고도 떠나기를 결심했던 선조들이 중국과 러시아에 퍼져 지금은 조선족, 고려인으로 불린다.

1. 청와대 홈페이지 www1.president.go.kr 참조.

연해주 지역의 고려인 노인, 2001

또한 이 땅은 1910년을 전후로 국권을 상실한 애국지사들인 정치 이주자들의 독립운동 발판지가 되기도 한 곳이다. 하지만 이러한 곳에 뿌리내린 고려인들의 러시아 내 생활은 역사의 회오리바람에 휩쓸려 지금도 끝나지 않는 방랑을 하고 있다. 150여 년 전 감수한 월경죄의 죗값이라 하기엔 그 대가가 너무도 혹독하다.

러시아는 오래 숨죽이고 있던 것들을 폭발이라도 하듯 모스크바 광장에 모인 젊은이들은 과히 정열적이었다. 연해주가 옛 소비에트 공화국의 사회주의 이념이 물씬 풍기는 건축과 혁명가들의 동상이 있는 곳이라면, 서쪽 모스크바 인근은 볼셰비키 혁명 이전의 왕족과 귀족들이 구가했던

문화들이 어떠한 것인지를 엿볼 수 있는 곳이었다. 시베리아 대평원을 버스로, 기차로, 때로는 안전벨트도 제대로 작동하지 않는 소형 비행기로 이동하며 하염없는 대평원의 공허함에 진저리치기도 했던 기억이 난다. 그렇게 다다른 곳에 우리 선조들의 자취가 황황이 남아 있으니, 이 어찌 놀라지 않을까?

연해주의 '다우지미'라는 마을을 찾기 위해 동분서주했던 날을 회상해 본다. 이미 마을은 희미한 기억만을 가지고 있는 노인 몇에게만 존재하는 곳이었다. 애써 찾아간 마을은 잡초 속에 묻혀버려 어디가 어딘지 구분조차 힘들었다. 고려인들이 살았던 마을은 이제는 그 흔적을 지워가고 있었다. 일행은 험한 잡초 더미와 진흙을 헤치고 가다가 한 러시아 농부를 만났다. 마침 다우지미에서 태어난 노인이었다.

"옛날 고려인들이 많이 살았던 다우지미 위치를 알려줄 수 있소. 우리는 성실히 일하고 친절했던 고려인들과 잘 지냈다오. 그런데 어느 날 갑자기 고려인들이 살림살이를 챙겨 떠나면서 마을이 비게 되었지만, 아직도 그들이 살았던 흔적들은 남아 있소."

일행은 노인의 트럭을 타고 그기 보았다는 마을 어귀 맷돌을 찾아 출발했다.

트럭은 길도 없이 잡초만 무성한 들판을 마구잡이로 밀고 한참을 달려갔다. 트럭에 몸을 맡기고 주위를 둘러보니 한국의 지형과 매우 흡사하다. 배산임수(背山臨水). 주위는 낮은 구릉으로 둘러싸여 있고 옆으로 낮은 계곡이 흐르는 작은 분지 형태이다. 연해주 쪽에서 산은커녕 구릉이라도 보기 힘든 것을 감안하면 이런 땅을 발견하고 개간한 것만으로도 그들의 고국 땅에 대한 애착과 그리움을 느낄 수 있었다. 노인은 트럭을 어느새 멈추고 한 곳을 가리켰다. 마을 어귀에 놓인 깨진 돌은 연자방아

고려인들이 살았던 마을 입구에 있는 연자방아, 2001

같았다. 이 마을 외에도 고려인들이 살았다는 곳을 가보면 어머니들이 둘러앉아 살갑게 돌리던 크기의 맷돌부터 마을 장정들이 둘러서서 돌려야 족히 돌아갈 만한 크기의 맷돌들이 놓여 있었다. 마을은 없어져도 맷돌은 그 크기와 무게 때문에 마을 어귀에, 아니면 그때 있었던 그 자리에에 그대로 남아 있었다. 다우지미는 우리 선조들의 땀으로 일군 마을이었으며, 차츰차츰 옛 시간을 지워가고 있는 중이었다.

일행은 우연히 "이 마을에 '리'가 살고 있다"는 러시아 여인의 말을 듣고 무작정 찾아가 한 노인을 만났다. 노인은 고국에서 온 이방인들을 반갑게 맞아주었다. 하지만 강제이주 당시를 설명할 때는 가슴이 메이는지 연신 눈물만 닦았다.

"그때를 생각하면 너무 힘이 드오. 우리는 사람이 아니었으니까…. 고된 세월을 보내고 그래도 연해주가 고향 같아 다시 이곳으로 돌아왔다오."

고려인들은 마을을 맨손으로 일구고 밥깨나 먹게 될 즈음 알 수 없는 곳으로 강제이주를 당했다. 그 고난의 시간을 이제 노인은 말로 할 여력도 남아 있지 않는 듯했다.

강제이주의 상흔, 중앙아시아 우즈베키스탄

나는 2002년 우즈베키스탄 고려문화협회에서 가수 신 갈리나 씨를 만났다. 이미 한국에 여러 번 초청이 되어 한국 가수들과 공연을 하기도 했던 〈내 사랑 코리아〉를 부른 신 갈리나 씨.

"나는 학창시절 러시아에서 합창단 지휘자 공부를 했고, 일찍이 청춘 가무단에 가입을 하면서 북한에도 공연차 자주 다녔습니다."

그런 그녀가 한때는 남한을 모르고 살았다고 한다. 어느 날 저녁 공연을 마친 후 쉬고 있는 그녀에게 조용필의 〈돌아와요, 부산항에〉가 귀에

들려왔다. 그때만 해도 모국어를 몰랐던 그녀는 일본 노래인 줄만 알고 그것을 복사해서 듣기 시작했다. 그리고 한 콘서트에서 무심코 부른 이 노래 때문에 그녀에게는 매일같이 감시자가 따라붙었다고 한다.

"그때서야 비로소 이데올로기 때문에 갈라진 조국의 실체를 알게 되었죠. 많이 부끄러웠습니다."

신 갈리나 씨는 '이제부터 나는 고국의 노래만을 부르겠다'고 다짐을 했다. 그리고 그때부터 무슨 뜻인지도 모르고 음만 따라 부르던 노래를 불러서는 안 되겠다 싶어 모국어를 본격적으로 배웠다.

"그때만 해도 한국 노래를 부르는 사람들이 별로 없을 때여서 이것이 나의 운명이라고 생각했습니다."

자신의 정체성에 대해 깊이 고민해보지 못했던 그녀는 이후 고려문화협회를 만들고 그곳에 모이는 젊은 고려인들에게 우리말을 가르치고 조국의 노래를 불러야 한다고 강조했다고 한다.

그렇다면 우즈베키스탄이라는 낯선 곳까지 고려인들이 이주하게 된 이유는 무엇이었을까? 궁금증이 발동해 2002년 나는 홀로 그곳으로 향했다. 우즈베키스탄은 러시아에서 1991년 독립하여 문화·경제적 독립을 꾀하고 있는 나라였다. 거리의 울창한 가로수며 정돈된 건물들과 이슬람 문화, 옛 실크로드 교역의 가장 중요한 중계지로 번영을 구가했던 지역. 옛 고선지 장군의 발자취를 들추기 전까지는 우리와 어떤 연계성도 찾기 힘든 이 먼 땅에 고려인들이 살고 있다니 놀라지 않을 수 없었다.

스탈린 정부는 1930년대에 일본의 침략 활동이 잦아지면서 긴장감이 고조되자, 한인들을 일본 정탐원의 한 부류로 지목하고 이에 대한 대대적인 숙청을 하게 된다. 그로 인해 한인 지도자 중 약 2,500명이 체포·처형되는 일이 발생했다. 그뿐만 아니라 1937년 8월 21일 스탈린 정부는

일본 간첩들의 침투를 차단한다는 명분으로 한인들을 중앙아시아로 이주시키기로 결정한다. 당시 124대의 수송열차에 36,442가구, 171,781명이 연해주를 떠나야만 했다.[2] 이들이 떠날 때 약속받은 정착 지원금과 두고 온 재산에 대한 보상은 거의 지켜지지 않았다

고려인들은 가재도구를 챙길 시간도 없이 간신히 먹을거리와 몸뚱아리만 기차에 실었다. 어디로 가는지 왜 가는지도 모르는 채 기차는 끊임없이 달리기만 했다. 이동 중 홍역까지 돌아 몸이 허약한 노인들과 아이들은 하루가 멀다고 한 사람 한 사람 죽어나가자, 눈을 뜨면 서로의 안부를 챙기는 일이 급선무가 되었다. 용변 처리 또한 긴 시간 이동 중에 가장 힘든 부분이었는데, 치마를 뒤집어쓰고 겨우 얼굴만 가린 채 타고 있는 차 안에서 해결했다는 이야기도 들었고, 또 기차가 섰을 때 기차 밑에서 용변을 보다가 기차가 출발해 깔려 죽는 사람을 보았다는 증언도 있었다.

"가족이 몸을 실었다고는 하지만 노인들은 열악한 환경에서 버티지 못하고 이내 돌아가셨습니다. 아이를 출산하다가 죽는다거나 어린아이들이 낙오가 되고, 짐짝보다 못한 취급을 당했던 시간이었습니다. 죽은 사람이 생겨도 묻을 시간이 없어 잠시 정착한 역에 버리다시피 하고 또 떠나기를 반복했습니다. 그렇게 한 달 정도의 시간이 흐른 후, 그 누구도 한 번 와본 적 없는 땅에 우리는 짐짝처럼 버려졌습니다."

그렇게 그들은 중앙아시아 곳곳에 버려지다시피 했다. 막막하기 이를 데 없는 새로운 정착지에서 그들은 동굴이나 헛간, 창고 등지에 짐을 부리며 살길을 찾았다. 하지만 그 수많은 고초를 겪고도 고려인들은 또 한 번의 기적을 탄생시킨다. 우즈베키스탄의 명물 '김병화농장'이 바로 그

2. 김지연, 『러시아의 한인들』, 눈빛, p. 166(반병률 글).

김병화농장 앞의 관개시설, 우즈베키스탄, 2002

곳. 당시 고려인들이 흘러든 국영농장에는 기적이 일어난다는 신화가 퍼질 정도로 대단했던 곳이다. '김병화농장'의 개척자 김병화 선생은 신학대학을 졸업하고 군 장교로 예편한 해에 강제이주를 당했다. 하지만 그의 탁월한 지도력과 근면성은 우즈베키스탄에서 영농을 성공시킨다. 김병화 선생은 제2차 세계대전 기간에 최고 수준의 후방 식량지원을 한 공로로 당시에 '이중(二重) 노력영웅'이 되기도 한다. 한인으로서 노력영웅 칭호를 두 번이나 받았던 김병화 선생은 1974년 타계한 이후 지금까지도 고려인들의 정신적 지주로 남아 있다.

이렇게 우즈베키스탄에는 커다란 업적을 남긴 많은 고려인들이 많다. 그중 신순남 화백은 '아시아의 피카소'라 불릴 정도로 위상이 높았다. 신 니콜라이 세르게이비치 신순남 화백은 1928년생으로 그가 1937년, 아홉

밭에서 일하는 고려인들, 2001

살의 나이로 이주열차에 올랐던 생생한 기억을 그림으로 옮겼다. 그는 그의 아내도 모르게 숨어서 44미터의 벽화 22점을 형상화해냈다. 대표작 〈레퀴엠-이별의 촛불, 붉은 무덤〉은 1997년 대한민국에 기증되어 현재 국립현대미술관에 소장돼 있다. 그는 2006년 생을 마감했지만, 그의 작품은 고국으로 돌아와 그들이 겪었던 고통의 시간을 후대에게 증언해주고 있다.

지금도 계속되고 있는 끝없는 이주

고려인들의 떠도는 생활은 여기서 끝이 아니었다. 2000년 초반 당시 고려인들의 상황은 또 바뀌고 있었다. 구소련은 1991년 소련 연방의 일원이었던 국가들을 독립시켰다. 독립된 나라들은 이제까지 잃어버렸던 언어와 문화를 복원하려는 자민족 중심정책을 펼치기 시작하며, 고려인들의 또 다른 시련이 시작됐다. 강제이주당한 고려인들은 다시 언어를 배워서 써야 하는 형편이 됨으로써 자연히 사회에서 도태되어갔다. 우즈베키스탄이나 카자흐스탄, 키르기스스탄 등에 정착한 그들은 60년 넘게 가꾸어 놓은 삶터를 두고서 또 한 번 이주를 감행하지 않을 수 없게 된 것이다. 그래서 이들은 실제로 극동 연해주 지역이나 모스크바, 상트페테르부르크, 볼고그라드, 로스토프 등으로 이주하고 있었다. 특히 러시아 남부 볼고그라드와 로스토프 지역은 고려인들의 새로운 집거지역으로 형성되고 있었다.

나는 또 한 번의 이주 경로를 따라 2001년 볼가강 하류 중공업 도시 볼고그라드로 향했다. 당시 한 시민단체가 주도하여 그곳으로 고려인들의 이주를 돕고 있었다. 모스크바에서 22시간 기차를 타고 도착한 옛 스탈린그라드라고 칭했던 이곳은 제2차 세계대전 중 독일군과의 대공방전을

승리로 이끈 도시로도 유명하다. 볼고그라드에는 이미 자리를 잡고 살고 있는 도시의 고려인들과 농사철 고본질(계절농으로 농사철에 다른 지역으로 일시 이주하여 농사를 짓고 그것들을 판매하는 고려인들의 농사 방법)을 하는 고려인들, 그리고 타지키스탄의 내전과 그 외 중앙아시아의 자민족 중심정책과 경제 침체로 그곳을 빠져나온 고려인들로 구성되어 있었다.

계절농민들은 농지 근처에 움막이나 간이 숙소를 지어놓고 한 계절 농사를 짓고, 매서운 러시아의 추위가 시작될 무렵 그들의 삶터로 다시 돌아간다. 그러다 보니 높은 교육열로 소수민족 중에서도 인정을 받고 살았던 고려인 1·2세들과는 달리 계절농민 아이들의 교육은 꿈도 꾸지 못하는 형편이었다. 농사를 지어도 근근이 먹고사는 신세라 부모들도 이미 아이들 교육에 관한 한 많은 부분을 포기하고 사는 듯했다. 차로 한참을 가다 보면 이런 계절농민들을 벌판에서 만날 수 있었는데, 그들은 하나같이 한국에서 온 말도 제대로 통하지 않는 손님을 대접하느라 분주했다. 그리고 잠시 머물다 가는 이방인에게 아쉬움의 손짓을 오래 남겼다.

고려인, 그들은 누구인가? 차례와 혼례, 제사 방법을 후손들에게 물려주고자 고려인협회까지 만들어 언어와 문화를 보급했고, 잔칫상에는 김치와 만두, 국수를 올려놓는 그들. 이 모든 것은 그 옛날 몇 해에 걸친 가뭄을 피해, 농사라도 제대로 지어보고 싶은 마음에 목숨을 걸고 이주했던 조상들로부터 물려받아 지켜내고 있는 것들이 아닌가.

허허벌판을 달리다 보면 오이, 토마토 한 무더기를 내놓고 오지 않는 손님을 마냥 기다리고 있는 고려인들을 만난다. 인간의 광기보다 무서운 망각의 시간 속에서 만난 고려인들에게서 나는 강인한 생명력을 느낄 수 있었다.

하지만 이러한 역경을 견뎌내면서 한민족의 정체성을 유지하기 위해 애썼던 고려인들에 대해 고국은 냉담했다. 그리고 재외동포를 '부모 또는 조부모 중 한 명이 대한민국 국적을 보유했던 자'로 규정하다 보니 4세들은 재외동포로 인정되지 않았다. 부모와 입국한 4세들은 미성년자일 때는 동반비자로 국내 체류가 허용되었지만, 성년이 되면 본국으로 돌아가야 하는 처지가 되었다. 이에 대해 시민단체와 언론이 꾸준히 문제를 제기하여 드디어 2019년 7월 2일 재외동포법 시행령이 개정되었다. 법무부는 재외동포의 범위를 기존 3세대에서 4세대까지 확대하여 4세대 이후 외국국적의 동포들도 자유롭게 한국을 왕래할 수 있게 되었고, 국내 체류에 대한 법적 지위도 보장받을 수 있게 되었다.

나는 '러시아의 한인들' 취재 전까지 일본군 위안부 피해자, 탈북자, 이주노동자, 중국동포들을 만나며 심적으로 많이 지쳐 있었다. 교과서에서 배운 '우리 민족은 위대하다!'라는 것은 하나의 프로파간다였다고 여길 즈음 고려인들을 만났다.

나는 그들을 보며 '인간의 한계는 어디까지일까?' 묻지 않을 수 없었다. 그리고 우리 민족의 강인함을 고려인들을 통해 체득할 수 있었다.

소금 땅을 옥토로 바꿔놓을 정도로 강인한 생명력을 발휘했던 고려인들. 그러한 정신은 목숨을 바쳐 일본제국에 항거하고, 피 흘려 민주주의를 쟁취한 후예들에게로 이어져 내려와 우리의 '민족성'을 형성한 것이 아닐까?

그 넓고 황량한 땅에 뿌리내린 인연이 나를 그곳까지 부른 이유를 이제야 조금 알 것 같다.

계절농을 위한 고려인의 숙소, 2001

새로운 고려인 정착촌, 볼고그라드, 2001

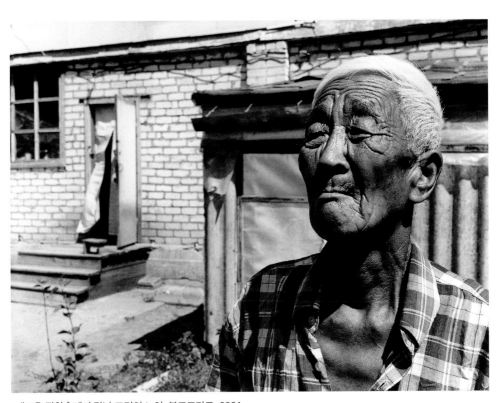

새로운 정착촌에서 만난 고려인 노인, 볼고그라드, 2001

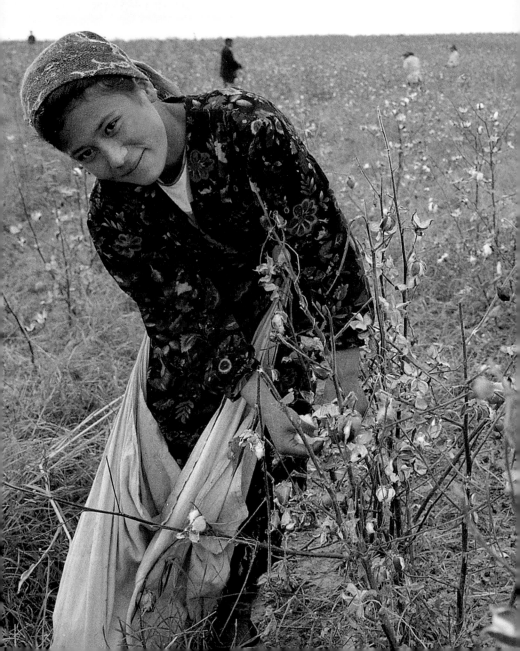

목화를 따는 여인들, 우즈베키스탄, 2002

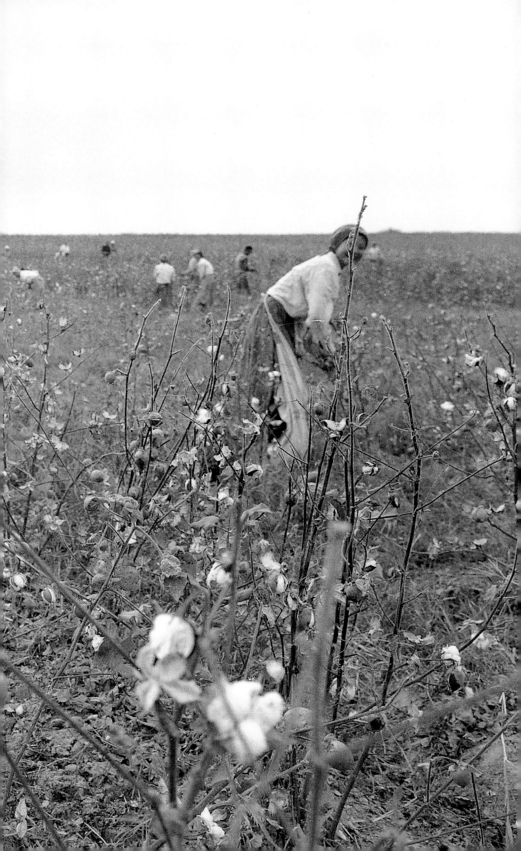

연해주 지역의 고려인 노인, 2001

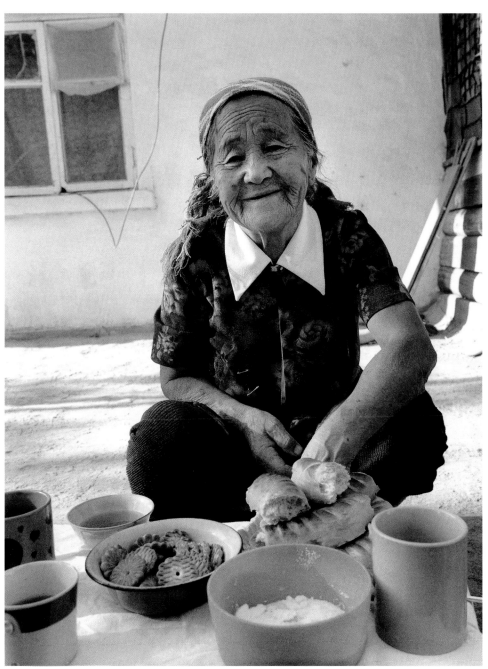

고려인 노인, 우즈베키스탄, 2002

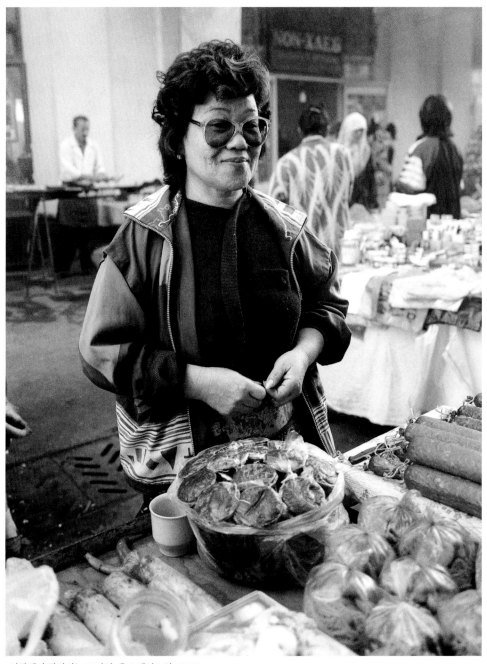

시장에서 장사하는 고려인, 우즈베키스탄, 2002

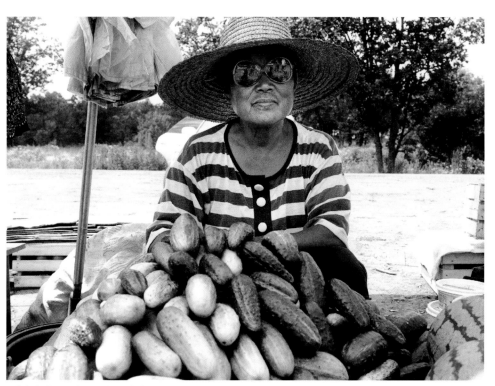

길에서 채소를 파는 고려인, 연해주, 2001

고려인 노인, 니콜라예프카, 2001

폴리타젤 집단농장에 사는 고려인 노인, 우즈베키스탄, 2002

김병화 선생의 오촌 조카 김 니콜라이(1930년생), 우즈베키스탄, 2002

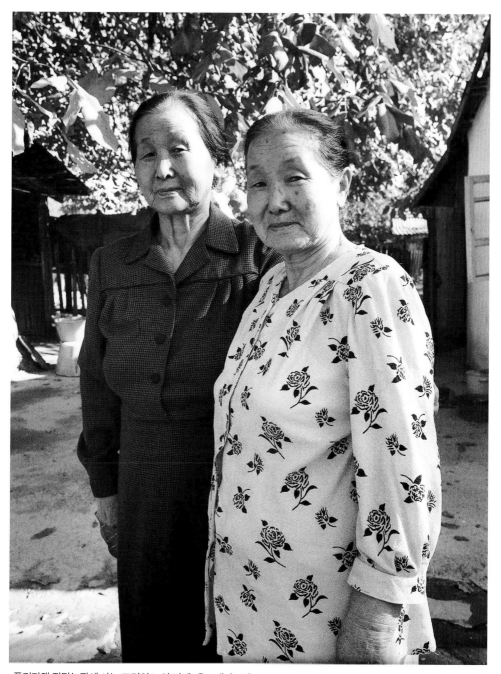

폴리타젤 집단농장에 사는 고려인 노인 자매, 우즈베키스탄, 2002

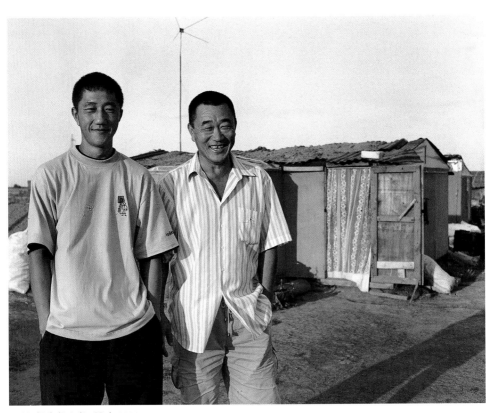

고본질(계절농)하는 부자, 2001

연해주 지역의 고려인 노인, 2001

러시아에서 만난 어린이들, 2001

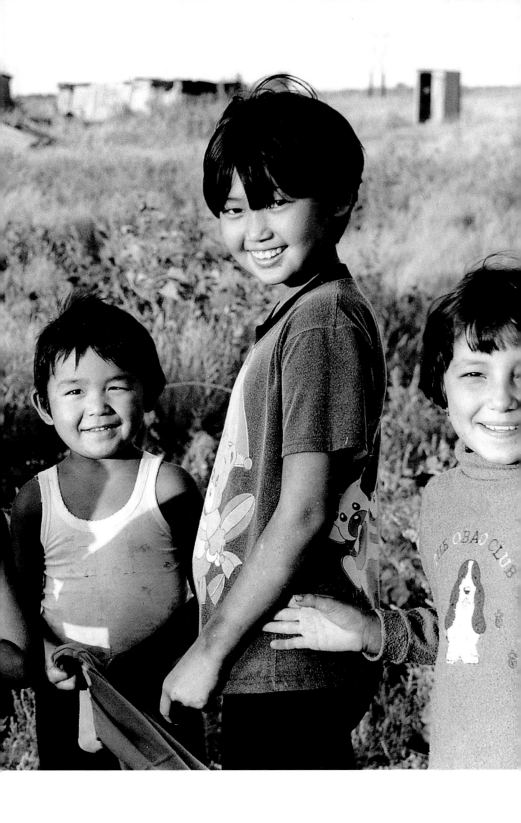

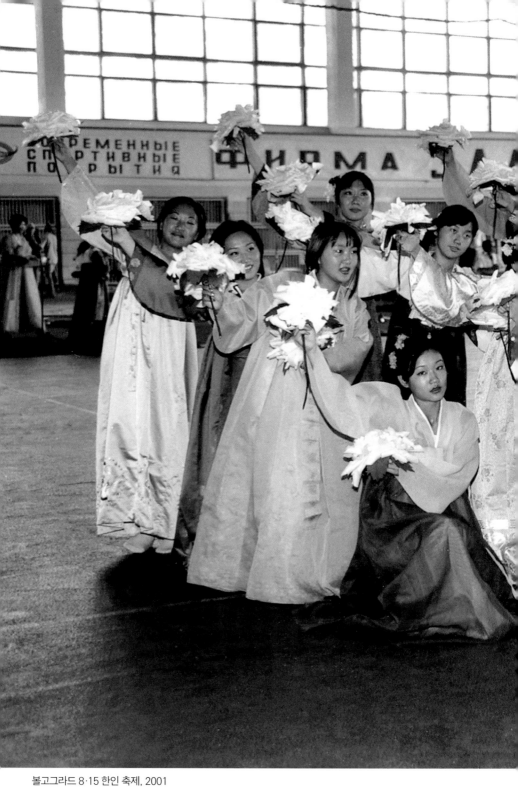

볼고그라드 8·15 한인 축제, 2001

5. 일본의 조선학교

　고려인 취재 후 나는 심각한 신자유주의 물결의 폐단을 보여주는 대한민국을 더 들여다보기 위해 잠깐 카메라의 방향을 틀었다. 이주노동자들의 실태를 취재하기 위해 이사까지 갔던 성남시 태평동의 시간 (1999~2004)은 대한민국이 얼마나 빠르게 양극화로 접어드는지 체감할 수 있었다.

　나는 성남 주민교회 근처 태평동 언덕바지로 집을 옮겼다. 동네는 심한 경사를 이루는 곳으로, 박정희 정부가 서울시내 무허가 판잣집들을 정리하면서 아무런 기반 시설도 갖추지 않은 상태로 사람들을 트럭으로 실어다 버렸다는 곳이 지금의 성남시(당시 광주대단지)이다. 무계획적인 도시정책과 졸속행정에 반발하며 참다못한 주민들이 도시를 점거하며 벌였던 도시빈민투쟁 '광주대단지사건'이 1971년 발생했던 곳이기도 하다.

　빽빽이 들어선 다가구 주택들은 서로에게 간격을 허락하지 않았고, 창문과 창문 사이로 들려오는 온갖 소음을 다 들어야 했다. 가파른 언덕길에 세워진 차들을 바라보고 있으면, 일직선상으로 차 위에 차를 올려놓은 듯한 풍경이 펼쳐졌던 동네였다. 고단한 일과를 마치고 목이라도 축일까 집 앞 '가게'(이후 모두 프렌차이즈 편의점으로 변했지만)에서 소주

라도 한 병 살라치면, "왜? 오늘 한잔해불게?"라며 아저씨가 나의 알코올 바이오리듬을 체크해주던 그런 사람 사는 동네였다. 어쩌다 이주노동자들이나 중국동포들의 집에 취재차 가보면 그들은 동네의 가장 높은 곳, 가장 낮은 반지하에 살고 있었다.

1990년대 '천당 다음에 분당'이라는 말이 도는 계획도시가 설립되면서도 구시가지는 여전히 개발과 도상의 대한민국 역사에서 도태되고 있었다. 나는 이곳에 사는 동안 대한민국의 양극화를 몸으로 체득하며 이를 기록하고 싶었다. 그리고 그때 주민교회에서 만난 이해학, 김해성 목사님은 내가 카메라로 어디를 향해야 하는지 나침반 같은 역할을 해주셨다. 불의에 굴하지 않고 맞서 싸우는 목회자들의 실천적 삶을 보며 나는 나의 삶의 태도를 바꾸었고, 그들이 살아온 궤적을 살펴보며 현대사의 폐단을 짚어보는 계기가 되었다. 나는 '신자유주의의 폐단과 대안'이라는 주제를 확장하기 위해 가난한 사람에게만 돈을 빌려주는 방글라데시 그라민은행과 무상교육·무상의료를 실현하고 있는 베네수엘라를 오가며 취재를 이어갔다. 또 2011년 미국에서 벌어진 '월가를 점거하라(Occupy Wall Street)' 시위를 담고자 뉴욕으로 향하기도 했다. 월가의 '상위 1퍼센트'가 미국의 경제와 정치를 주무르고 있는 현실을 비판하며 촉발된 시위로 인해, 나는 전 세계에 퍼져 있는 양극화 현상에 경종을 울렸으면 하는 바람으로 취재에 임했던 시간이었다.

3·11 동일본대지진 참사

'흩어져 있는 우리 민족'에 대한 취재를 계속 이어가기 위해 나는 재일동포들에 관한 자료조사를 하며 어디에 초점을 맞출까 이리저리 연구 중에 있었다. 그러던 중 2011년 3월 11일, 일본에 커다란 재앙이 닥쳤다. 일

본 도후쿠(東北) 지방에서 일본 관측 사상 최대 규모의 지진이 발생했던 것이다. 강진 이후 지상으로 밀려든 대규모의 해일이 도시를 덮쳐 2만 명이 넘는 사망자와 실종자를 냈던 큰 재해였다. 그 참혹한 순간을 TV 화면으로 목격한 나는 충격을 금할 수 없었고, 그 순간 관동대지진 후 조선인이 대량 학살된 사건이 떠올랐다. 관동대지진은 1923년 9월 1일 진도 7.9의 초강력 지진의 엄청난 재앙으로, 일본 정부는 사태 수습에 난항을 겪자 혼란을 잠재우기 위해 국민의 불만을 다른 데로 돌릴 계략을 꾸민다. 조선인과 사회주의자들이 '우물에 독을 넣었다'는 등의 유언비어를 퍼트려 일본인들을 자극했고, 그로 인해 자경단과 경찰관들이 무고한 조선인과 중국인들을 무자비하게 학살한 사건이었다. 하지만 6천여 명의 조선인이 학살되었다는 이야기만 돌 뿐 아직 이에 대한 어떠한 진상도 밝혀지지 않고 있다.

'이번에도 누군가를 표적으로 삼는다면 그 대상이 누구일까?' 섬뜩한 생각이 들자, 나는 조선학교 학생들이 떠올랐다. 일본은 조선학교를 북측과 연관지어 일본인 납치사건, 연평도사건, 핵실험 문제가 야기될 때마다 조선민주주의인민공화국에 보내는 증오를 이들에게 대신했다. 치마저고리를 입고 등교하던 여학생의 교복이 칼로 찢기는 사건이 벌어진 일도 이 때문이었다. 어찌 보면 일본 내에서 가장 표적이 되기 쉬운 대상이 조선학교 학생들일지 모르겠다는 생각이 들었다.

하지만 지진 피해지역으로 들어가는 것도, 조선학교를 취재하는 일도 쉬운 일이 아니었다. 대지진 참사가 벌어진 센다이국제공항은 기능이 멈췄고, 조선학교의 취재 허가 역시 큰 난관이었다. 당시 조선학교와 남측과는 아주 제한적인 교류만 하고 있었다. 남측은 조선학교를 조총련계 학교라고 기피하였고, 조선학교 측은 학교에 대한 이해보다는 국적 등을

회유만 하는 남한과의 교류를 탐탁지 않아 했다. 그래도 취재 허락을 받기 위해 내가 이제까지 취재한 타국의 동포들에 관한 작업들을 보내고 취재하고자 하는 조선학교의 관점을 피력하며 취재 허락을 요청했다. 지금은 고인이 되신 윤종철 교장 선생은 내 작업들을 신중히 살펴본 후 열린 마음으로 나를 받아주었다. 지금 생각해도 기적 같은 일이 벌어진 것이다.

 허락이 떨어지자 나는 급히 짐을 꾸려 지진피해 지역으로 향했다. 대참사가 일어난 지 2개월 후였다. 후쿠시마조선초중급학교는 방사능 피해로 학생들을 타지역 조선학교로 대피시킨 상태였기 때문에, 나는 도후쿠조선초중급학교로 먼저 향하기로 했다.

후쿠시마, 2012. 8

센다이국제공항은 국내선만 겨우 운항을 재개했다. 나는 오사카로 가서 지인이 안내해준 대로 센다이로 가는 국내선 티켓을 사서 그곳으로 향했다. 나의 손에는 카메라 가방과 짐 가방 그리고 학생들에게 줄 라면 한 박스가 들려 있었다. 일본어는 물론 한자도 잘 모르는 까막눈인 나는 그 여정을 혼자 소화해내기 위해 메모지에 그려 간 단어들을 사람들에게 보여주며 겨우겨우 센다이에 도착할 수 있었다. 그렇게 다다른 공항의 모습은 부서진 장난감 비행기들을 모아 놓은 고물상 같은 느낌이었다. 공항 주변의 가게들도 외형만 남고 내부는 쓰나미가 할퀴고 간 상흔을 고스란히 간직한 채로 있었다. 폐허가 된 풍경 앞에 인간들이 집착하며 성취하고자 한 것들이 한순간 너무도 허무하게 느껴졌던 순간이었다.

공항에 마중 나온 교장 선생과 쓰나미 현장을 좀 둘러본 뒤 학교로 향했다.

"취재할 동안 편안하게 우리 집에 묵으셔도 좋습니다."

"아닙니다. 기숙사에 머물며 학교 사정을 좀더 파악하고 싶습니다."

윤 교장은 처음 보는 나를 선뜻 당신 집으로 초대했지만, 나는 조선학교를 좀더 알고 싶어 기숙사에 머물기로 했다. 이런 저런 이야기를 나누는 사이 어느덧 학교에 도착했다. 학교는 도심에서 좀 떨어진 산속에 있었다. 일본에서 조선학교가 받는 핍박이 어느 정도인지 가늠이 되는 순간이었다.

아이들은 조그만 교실과 운동장에서 열심히 공부 중이었다.

"이 학교는 1965년에 개교했습니다. 1973년에는 860여 명의 학생이 있을 정도로 규모가 꽤 컸었죠. 저도 이 학교 출신입니다."

윤 교장은 '1948년에는 조선학교가 가장 번성했던 시기로 일본 전국에 534개 학교가 있었고, 5만 7천여 명의 학생들이 재학했던 때'도 있었다

고 덧붙였다. 하지만 2018년 현재 조선학교는 64개교가 남아 있고, 학생은 약 7천여 명으로 줄었다.[1] 이는 자연적인 인구 감소의 원인도 있지만, 일본 정부의 조선학교 폐쇄령과 무상교육에서 조선학교만 제외하는 등의 지속적인 차별이 원인이기도 하다.

"3월 11일 대지진이 있던 날, 이곳 학교도 사태는 심각했습니다. 땅이 앞으로 옆으로 흔들리는 3분은 30분, 아니 3시간도 더 되는 듯했습니다. 학생들은 운동장으로 대피했고 초등 2~3학년생들이 1학년들을 보호하겠다며 그들을 꼭 껴안고 공포를 견뎠습니다."

그때를 회상하던 윤종철 교장 선생의 눈에 눈물이 맺혔다.

센다이 시내와 떨어진 외곽에 위치한 도후쿠조선초중급학교 학생들 역시 여느 때와 다름없이 수업을 하고 있다가 대지진을 겪으며 갑자기 고립되어 버렸다. 그렇게 전기도 물도 끊긴 채 하루 한 끼를 먹으며 2주일을 버텼다.

조선학교에 아이를 보낸 학부모는 물론 가까이 또는 멀리 있는 동포들은 그들의 안전을 확인하고 끊긴 도로를 어떻게라도 뚫고 식량을 전달하기 위해 도후쿠 학교로 향했다. 붕괴된 길을 돌고 돌아 "늦어서 미안합니다"라며 비상식량을 실은 차들이 하나둘씩 도착하기 시작했다. 교사들 책상 앞으로 벽이 무너져 덮쳐 있었고, 학교 유리창은 사정없이 깨져 있는 것을 목격한 동포들은 망연자실할 수밖에 없었다. 워낙 낡은 건물이라 피해는 더 처참했다. 이 소식을 전해 들은 동포들은 가까운 곳, 먼 곳을 가리지 않고 구호물품을 보내왔고, 학생들의 안정을 위해 서로 협심하여 도왔다.

"돈 있는 자 돈으로, 노동력 있는 사는 노동력으로, 지혜 있는 자는 지혜

1. 몽당연필 홈페이지(http://mongdang.org) 참조.

로, 우리의 학교를 세우자!"는 구호가 부서진 옛 교사 깨진 창틈으로 보인다.

조선학교의 역사는 재일동포들의 눈물 어린 차별의 역사를 반영하고 있다. 식민지 시대 일본정부는 재일조선인을 '일본제국의 신민'인 일본 국적자로 규정하고 그들의 자녀를 일본학교에 취학하는 것을 의무화했다. 광복 이후에도 외국인(광복국민)이지만 '일본국적'을 가진 자로 간주하여 일본학교 취학을 강요했다. 그러나 일본은 1947년 5월 '신헌법'이 시행되기 하루 전에 최후의 칙령으로 '외국인등록령'을 공포한다. 구식민지 출신자를 '외국인으로 간주한다'며 재일조선인에 대한 기본적인 인권 보장을 거부하겠다는 것이었다. 이후 일본 학교에 취학하려는 자는 학교의 지시에 거스르지 않겠다는 서약서를 쓰라는 조건까지 붙었다. 취학은 의무가 아니라 일본 정부가 베푸는 은혜라는 태도였다.

가만히 두고 볼 수만 없었던 재일 1세대들은 우리말과 민족성을 가르칠 수 있는 '우리 학교를 세우자'며 작은 공부방을 만들어 아이들을 가르치기 시작했다. 하지만 일본은 1948년 1월 14일 '조선학교 폐쇄령'을 내린다. 사회주의 계열인 '재일조선인연맹(조련)'을 견제하기 위한 조치라는 것이 일본 측 입장이었다. 이에 그치지 않고 1948년 4월 24일에는 학교까지 침입하여 어린 학생은 물론 교사들까지 연행하는 만행을 저지른다. "공부를 하고 있는데 갑자기 일본 순사들이 우리 선생님을 끌고 나갔습니다. 우리는 경찰서로 가서 '죄 없는 우리 선생님을 풀어달라'고 저녁이 될 때까지 시위를 했습니다." 격렬하게 저항한 재일조선인들에게 효고현 지사는 바로 굴복하고 민족교육을 인정했지만, 그날 밤 효고현 일대에 연합국총사령부 명의의 비상사태가 선포되고 재일조선인을 대대적으로 검거하는 일이 벌어진다. 이틀 후, 조선학교 탄압과 재일조선인 검거에 항의하기 위해 오사카공원에 모인 조선인들에게 일본 경찰이 총격

을 가하는 사건이 벌어지는데, 이때 16살 김태일 소년이 사망하는 안타까운 일이 벌어진다. 사태의 심각성을 감지한 일본정부는 한발 물러서 '조선학교의 자주적 교육'을 인정하였고, 이 사건은 '한신교육투쟁' 또는 '4·24 교육투쟁'이라 하여 조선학교 역사에 중요한 획을 긋게 된다.

이러한 피 흘린 투쟁에 이어 1957년 북측은 재일조선인들의 민족학교 건립을 위해 1억 2천만 엔[2]이라는 막대한 교육지원금을 보내온다. 이에 고무된 재일조선인들의 '우리학교' 건립 의지는 뜨겁게 피어올랐고, 1954~65년 동안 130여 개의 민족학교가 생겨났다. 이러한 재일조선인들의 교육열은 일본인들을 당황하게 만들기도 했다고 한다.

재일조선인은 식민지 지배 역사를 증언하는 산증인[3]

"나의 국적은 '조선'입니다. 고향은 경상도이고요. 그런데 왜 '조선'이냐구요? 우리 할아버지는 분단되기 이전에 일본에 왔습니다. 우린 다시 조선을 기다립니다. 남조선, 북조선이 아닌 하나된 조선을 기다리며 민족정신을 배우고 있습니다."

이 말은 딱히 누구의 말인지 내 수첩에 적혀 있지 않다. 아마도 조선학교와 관련된 많은 분이 이와 비슷하게 얘기를 했기 때문에 따로 적어놓지 않았을 것이다. 하지만 이 말을 할 때면 하나같이 눈빛에 흐트러짐 없이 조용하지만 단호한 어조였던 것은 분명히 기억한다.

조선학교의 문제는 동포들의 국적문제와 맥을 같이하고 있기 때문에 그에 관한 이해가 필요하다. 재일조선인 중 일부가 조선적(籍)을 이루고 있는데, 이들은 무국적 신분이나 다름없는 처지로 온갖 불편을 감수하고

2. 현재(2021년) 환율로는 12억이 조금 넘는 돈이지만, 당시 환율로는 엄청나게 큰돈이었을 것이다.

3. 서경식, 『역사의 증인 재일조선인』, 반비출판사. 2012.

도 이러한 신분을 유지하는 것이 궁금하지 않을 수 없었다. 조선적 정영
환 일본 메이지가쿠인대학 준교수가 『일본의 조선학교』(눈빛)에 써준 글
을 다시 인용해 보자.

1947년의 5월 2일에 일본정부가 제정한 칙령 제207호 외국인등록령은 잔류한
조선인을 등록, 관리하여 '밀항'자를 단속하기 위해 GHQ(연합군최고사령부)와
일본정부가 협조해서 만든 칙령이었다.
일본정부는 이 등록에 있어서 '국적(출신지)'란에는 대만인 급 조선인은 대만 혹
은 조선이라 기입할 것'(외국인등록신청서)이라고 지시하였다. 1947년 말에는
약 59만8천 명의 조선인이 등록하였는데 이들은 이 지시에 따라 '국적(출신지)'
란에 '조선'이라고 기입하게 된다. 이것이 '조선적(籍)'의 기원이다.
그런데 이때 일본정부가 기입시킨 '조선'이란 국가를 지시하는 징표가 아니다.
오히려 그들 입장에서 보았을 때 이 '조선'은 '출신지'로서의 의미를 갖고 있었다
고 봐야 한다. 실은 일본정부는 조선의 주권은 강화조약 발효 시까지 자신들에
속해 있다고 해석하고 있었다. 이 해석에 따르면 조선인들은 아직 '일본인'인 것
이다. 한편 일본정부는 조선인을 일본인들과 따로 등록하여 치안관리와 단속대
상으로 하고 싶었다. '일본인'이기는 하나 일본국헌법의 권리를 주고 싶지는 않
았던 것이다.
외국인등록령 제11조가 '대만인 중 내무대신이 정한 자 및 조선인은 이 칙령의
적용에 관해서는 당분간 이를 외국인으로 간주한다'고 규정하여 구식민지 민족
들을 일반외국인과 분리하며, 또한 이 법이 헌법시행일인 47년 5월 3일 하루 전
날에 시행되었던 이유는 여기에 있다. 조선의 '독립'을 인정하지 않으면서도 조
선인을 헌법적 권리에서 배제하여 등록과 추방의 대상으로 삼고 싶었던 것이다.
외국인등록령은 이런 일본관료들의 욕망을 체현한 법이었으며 그야말로 '계속
하는 식민주의'의 상징이었다. 사실 등록대상자인 '조선인'는 일제 시기의 '조선
호적령'을 기준으로 결정이 되었다. 그러니 여기에서의 '조선'은 새로 독립하는
조선이라기보다 일본의 한 지역으로서의 '朝鮮'이었던 것이다.[4]

4. 정영환, 「'조선적(朝鮮籍)' 재일조선인의 역사와 현재」, 『일본의 조선학교』, 눈빛,
 2013, pp. 264-265.

비가 오자 운동할 곳이 없어 복도에서 운동하는 초급부 박장룡 학생, 도후쿠, 2011. 5

일본의 한반도 침탈로 인한 이주의 역사 속에서 재일조선인들의 지위는 일방적으로 일본 정부에 의해 부여됐다.

"불편을 감수하고도 '조선적'을 유지하는 이유는 일본의 차별적 제도에 항거하는 것입니다. 우리는 남측이나 북측이 아닌 일본과 싸우고 있는 것입니다. 정신적 식민 상태에 저항하는 것이란 말입니다"라고, 힘주어 말하던 어떤 분의 이야기가 이해된다.

그러면 외국인등록상 '한국적'은 언제 생겼을까. 한일협정체결 후에 만들어졌다는 오해가 많은데 사실은 외국인등록상 '한국적'이 나타난 것은 1950년이다. 한국정부의 요청을 받아드려 '국적'란에 '대한민국' 혹은 '한국'이라고 기입할 것을 일본정부가 용납했던 것이다. 같은 시기에 한국정부는 재외국민등록법을 제정하여 재일조선인들에게 등록을 권유하여, 1951년 이후 일본정부는 한국정부발행의 국적증명서를 인정한다. 1952년 4월 28일에 대일강화조약발효와 동시에 일본국적을 상실한 이후 재외국민등록을 한 한국적재일조선인은 '한국국민'으로서 인정을 받게 된 것이다.

그러나 '조선적' 재일조선인의 처지는 달랐다. 일본정부는 외국인등록 '국적'란에 '조선민주주의인민공화국'이라고 기입할 것을 용납하지 않았고 '한국적'으로 변경한 사람이 다시 '조선적'으로 바꿀 수도 없게 했다. 조선민주주의인민공화국 국적 자체를 인정하지 않겠다는 것이었다. 이런 상황에서 조선적자는 일본국적을 상실하면서도 자신들의 국적을 인정받지 못하는 상태, 즉 사실상의 무국적상태에 놓이게 되었다. 조선적자들은 '고향'인 한국으로 못 들어갔고 일본정부도 이들에게 재입국허가를 발급하지 않았기에 사실상 조선적자들은 외국으로 못 나갔다. 일본정부 통계에 따르면 1955년 1월 당시 외국인등록상 '조선적' 인구는 425,620명, '한국적' 인구 138,602명이었는데 거의 75% 이상이 일본에 갇히는 상태에 놓이게 되었던 것이다.[5]

이렇게 '한국국적'이나 '일본국적'으로 바꾼 사람들과 달리, '조선적'을 유지한 사람들은 무국적 상태인 난민의 지위에 놓이게 된다. 또한, 1965

5. 같은 책, pp. 265-266.

국어 수업 중인 김순실 선생, 도후쿠, 2011. 5

년 한일협정이 체결되며 재외국민등록을 한 한국적재일조선인에게는 '협정영주' 자격이 부여되며 사회보장 면에서 안정적 위치가 확보되었다. 이를 기점으로 한국국적이 조선적(籍)자의 수를 추월하게 된다. 반면 조선적의 지위를 유지하는 사람들에게는 온갖 불이익이 돌아왔다.

2002년 9월의 조일정상회담 이후 조선적(籍)자로서 일본에 사는 부담감은 결정적으로 커졌다. 이 회담을 통해 김정일국방위원장이 일본인 납치의 사실을 인정하여 생존자들이 귀국하자 일본에서는 대북제재론이 끓어올랐다. 일본 세론은 비난의 화살을 이북의 '해외공민단체'인 총련이나 조선학교로 돌려, 직후에는 조선학교 학생에 대한 폭행, 폭언사건이 연이어 일어났다. 2003년에는 문부과학성이 재일외국인학교에 대학수험자격을 인정하게 되었는데 조선학교는 거기에서도 배제되었다. 자민당 우파 의원들이 용서하지 않았던 것이다.[6]

6. 같은 책, p. 267.

이처럼 일본 당국과 보수주의자들은 민족교육 문제를 교육문제로 보지 않고 치안문제로 다루며, 조선적 재일조선인들에게 최소한 외국인으로서 가질 수 있는 마이너리티 민족권조차 보장하지 않았다.

그렇다면 이들에 대한 차별과 무관용은 일본에서만 행해지고 있는 것일까? 국적 문제의 양상부터 현재 조선적 동포들의 입국절차에 대한 불평등 문제는 남한 정부도 비난을 받아야 한다. '재외동포'의 범주에 속하지 않는 조선적 재일조선인들은 입국 시 '여행증명서'를 발급받아야 하는데, 정권의 성향에 따라 증명서 발급이 됐다, 안 됐다 하는 일관성 없는 정책으로 그들의 분통을 터뜨리게 하고 있다.

그렇다면 이러한 불편함과 불평등을 감수하고도 이들이 조선적을 유지하는 이유는 무엇일까? 정영환 교수는 이렇게 말한다.

위 물음에 대한 그들의 대답은 다양하다. 자신은 조선민주주의공화국의 '공민'이

초급부 5학년 수업 중, 도후쿠, 2011. 5

기에 한국국적을 취득할 의사는 없다고 하는 사람도 당연히 있다. 조선의 통일을 원하기에 북도 남도 선택하고 싶지 않다는 사람, 혹은 친일파가 만든 나라는 인정 못한다는 사람도 있다. 어느 사람은 부모부터 넘겨받은 '조선적'은 자신의 부모들 역사의 상징이니 이를 '지키고 싶다'고 하였고, '조선적'은 일본식민주의의 상징이니 일본의 책임을 묻기 위하여 마지막 한 사람이 되어도 '망령'처럼 '조선적'으로 살겠다고 한 사람도 있다. 온갖 수단을 써서 조선적을 '회복'한 친구도 있다. 다들 친구들과 가족들이 서서히 국적을 바꿔가는 속에서 혼자 '조선적'으로 사는 의미를 자신에게 물으면서 살고 있다.[7]

지금도 차별의 역사는 계속되고 있다

어느 날 메시지를 받았다. 윤종철 교장의 사모가 보낸 것인데, "지연이가 와서 취재해주면 좋겠다. 곧 후쿠시마조선학교에서 졸업식이 있는데, 어느 때보다도 의미가 있는 행사이니 취재해주면 좋겠다"는 내용이었다. 나는 도후쿠 조선학교 취재 이후 일본 아오모리미술관과 후쿠시마 프로젝트를 하며 일본을 몇 차례 더 오갔고, 그때마다 윤 교장 부부를 만나며 교류하고 있었다. 2011년 3월 11일, 후쿠시마 제1원자력발전소 폭발로 방사능이 누출되어 큰 재앙을 입은 도시. 도착한 후쿠시마는 회색빛 하늘에 언제 터질지 모르는 시한폭탄을 안고 있는 듯 고요하기만 했다. 내일이 졸업식이라 오늘 학교로 들어가 준비하는 모습을 담고 싶었지만, 학교에서 주는 지침을 따르기로 했다. 그 덕분에 생긴 여유로 하루 호텔에 묵을 수 있었다. 보이지 않는 공포가 대기를 휘감고 있는 듯한 도시를 둘러보고, 편의점에서 식사거리와 맥주를 사가지고 호텔로 들어왔다. 시원한 맥주 한 잔은 유일한 낙이다. 호텔 벽에 걸려 있는 싸구려 액자 속을 가득 채운 해바라기 그림을 보며 생각했다. '이 도시는 다시 생명을 품는 도시로 태어날 수 있을까?'

7. 같은 책, p. 270.

다음 날 교사 한 분이 나를 데리러 와주었다. 후쿠시마조선초중급학교는 지난 2011년 지진 이후 학생들을 다른 지역 조선학교로 옮기고 임시 휴교를 했다. 그동안 일본은 빠르게 피해 복구를 했고 어느 일본 학교들은 정상수업에 들어갔지만, 이곳 조선학교의 사정은 달랐다. 정부의 어떤 지원도 없었기 때문에 인근 동포들이 모여 직접 제염작업을 해야 했다. 방사능에 노출된 운동장의 흙을 10번이나 거둬 귀퉁이에 몰아놓고 비닐로 덮었다. 이 고된 작업은 고작 8명의 학생을 위한 것이었다. 후쿠시마조선학교 학생 수는 3·11 당시만 해도 23명은 되었지만, 지진 이후 다른 학교로 옮기는 학생들이 생겼다. 그리고 이날 졸업하는 초급부 3명과 중급부 1명마저 학교를 떠나면 8명이 남게 된다. 이 8명의 학생을 위해 동포들이 너도 나도 팔을 걷어붙였던 것이다.

7개월 만에 다시 문을 연 후쿠시마조선초중급학교에서 졸업식이 있는 날. 학생 수에 비해 많이 넓어 보이는 강당이 학부모와 인근 동포들로 꽉 채워졌다. 4명의 졸업식이 초라해 보이지 않도록 너도 나도 내 아이의 졸업식인 양 자리를 채웠다. 이 학교가 개교한 1971년에는 초급부 33명, 중급부 16명의 학생이 있었지만 50여 년이 흐른 지금은 그 수가 10명 내외로 급격히 감소했다. 원전 사고로 아이들의 안전이 위협받자 그나마 숫자는 더 줄었다. 하지만 학교가 없어지는 것만은 막아야 한다는 일념으로 재일조선인들은 다시 한 번 협동심을 발휘한다. 타 지역에서 자원해서 오는 교사, 학생 들의 안전을 위해 학교 방염작업을 하는 학부모, 전 일본 지역에서 도착하는 물질적 지원과 응원에 힘입어 후쿠시마 학교는 다시 문을 열 수 있었다. 특히 조선학교의 든든한 버팀목인 어머니회는 학교의 대소사를 챙기는 것은 물론 일본 주민들과 함께 바자회나 지역축제를 열며 조선학교를 알리고 지지를 얻어내는 큰 역할을 한다.

2014년 나는 서울의 한 갤러리에서 〈일본의 조선학교〉 사진전을 열었다. 그때 인기 아이돌 가수였던 고(故) 권리세 양의 어머니와 언니 그리고 지인들이 갤러리를 방문해주었다. 리세 양의 어머니는 사진 앞에서 한참을 울었다. "우리 리세 학교 다닐 때가 생각납니다. 저는 어머니회에 속해 활동을 했지요. 그때 저 사진 속의 배경천을 바느질했어요. 우리 아이들이 '조선인'임을 잊지 않고 자긍심을 갖길 바라는 마음이었죠." 권리세 양이나 정대세 축구선수는 한국에서 활동하는 동안 조선학교 출신이라는 이유로 적잖이 손가락질을 당한 것으로 알고 있다. 우리가 조선학교를 좀더 바르게 알았더라면 하는 안타까움이 든다.

"조선사람임이 부끄럽지 않고 오히려 자부심을 심어준 곳이 우리학교입니다."

졸업 소감을 발표하던 중급부 임지홍 학생이 눈물을 터트린다. 중학교에 다니는 동안 부모처럼 돌봐주던 담임선생에 대한 고마움을 표하면서 한 말이다.

담임 윤성기 선생은 후쿠시마 원전 사고가 나자 조선학교 아이들이 걱정돼 오사카에서 자진해서 온 조선대학 출신 교사다. 1명밖에 없는 학생의 담임을 맡으며 노심초사 겪은 시간이 겹쳐오는지 그 역시 연신 눈물을 닦아낸다. 이내 졸업식장은 눈물바다가 된다. 학부모들은 눈이 오나 비가 오나 우리 학교로 향하던 기특한 아이의 모습이 떠올라서 울고, 학생 수도 많지 않은 학교에서 의젓하게 우리말을 배우던 아이들이 고마워서 울기도 한다.

이 졸업식장이 눈물바다가 된 이유는 또 있다. 이제까지 일본정부에 받은 설움과 그것을 극복하기 위해 애썼던 시간이 겹쳐졌기 때문일 것이다. 조선학교에 대한 일본정부의 차별은 치밀하고 악랄하다 해도 과언이

졸업 소감을 발표하다가 눈물짓는 중급부 임지홍 학생, 후쿠시마, 2013. 3

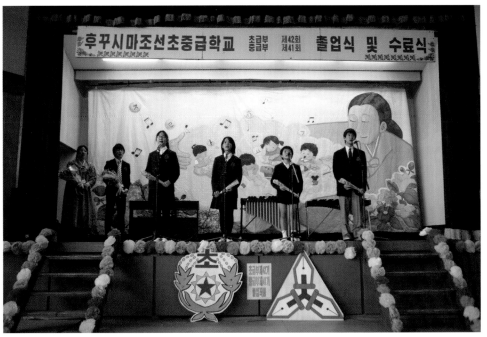

후쿠시마조선초중급학교 졸업식, 2013. 3

아니다.

일본은 2010년 3월 31일 공립 고등학교는 수업료를 면제하고, 사립 고등학교 및 전수학교, 각종학교 인가를 받은 외국인학교 등 고등학교 수준의 학교에 다니는 아이들에게도 공립 고등학교의 수업료에 상당하는 취학지원금을 지불한다고 선포했다.[8] 무상교육은 외국인학교까지 적용된다고 했지만, 조선학교는 여기서 제외했다.

문부과학성령에는 외국인학교에 대해 [그 밖에 '고등학교 과정과 유사한 과정을 둔 것으로 인정되는 학교로서 문부성 장관이 지정한 것(제1조

8. 모로오카 야스코(오사카경제법과대학 아시아태평양연구센터 객원연구원), 잡지 『세계』 2013년 4월호 번역문.

1항 2호)]으로 규정하고 있다. 하지만 부당하게도 조선학교만 이 조항에 의한 지정 절차를 2년 이상 연장하다가 끝내 조항을 삭제해버리며 무상교육제도에서 제외했다.[9] 그러는 사이 동포들은 제네바까지 가서 농성을 하고 거리 선전을 벌이는 등 여론에 호소해 보았지만 소용이 없었다. 결국 2013년 249명의 조선학교 학생들이 원고가 되어 일본정부를 상대로 재판 투쟁에 나섰다. 이 투쟁은 조선학교를 졸업하고 변호사가 된 재일 3·4세들이 원고 측 변호를 맡아 진행하고 있다.

2017년 7월 19일 마침내 히로시마에서 고교무상화 재판 1심 판결이 내려졌다. 결과는 학생 측의 패소. 9월에 도쿄에서 열린 재판에서도 패소했다. 2018년 4월 27일 아이치 패소. 그러나 동포들에게 한 가닥의 희망을 주었던 7월 28일의 오사카 승소 소식은 민족교육 역사상 쾌거라고 불릴 빛나는 승리였다. 그러나 희망은 잠시, 2018년 9월 27일 오사카 고등재판소가 원고의 승소를 기각하고 다시금 일본정부의 손을 들어주었다.[10]

이렇게 일본은 끊임없이 재일조선인들을 차별하며 최소한의 권리조차 부여하지 않고 있다. 하지만 그 고난의 역사 속에서도 재일조선인들은 특유의 단결력을 보이며 조선학교를 중심으로 뭉쳤다. 학교에 대소사가 있을 때면 너도나도 모여 내 일처럼 돕는데, 그 이유는 학교가 곧 고향이나 다름없기 때문이다. 그리고 그들은 그곳에서 '나는 조선인'임을 배웠다. 조선학교에서 배운 우리말과 문화는 조선인으로서의 자긍심을 갖게 했고, 일본 땅에서 기죽지 않고 가슴 펴고 당당하게 살 수 있는 원동력이 되어주었다. 그런 마음의 고향인 조선학교가 하나둘씩 없어진다는 건, 또 한 번 조국을 잃는 거나 다름없기 때문에 학생이 1명이 남더라도 학교를 지켜야 한다는 것이 그들의 의지다.

9, 10. 몽당연필 홈페이지(http://mongdang.org) 참조.

"부모님이 조선학교에 다니셨다면 많은 불편함이 있는 걸 아실 텐데 그래도 아이들을 조선학교에 보내는 이유가 있습니까?"

"물론 더 많은 학비를 내야 하고 일본에 사는 동안 많은 불이익이 따르기도 합니다. 하지만 이 길을 자식도 걷게 하는 이유는 딱 하나, '우리는 조선인'임을 잊지 않기 위함입니다."

졸업식이 끝나고 나는 학교 기숙사에서 더 머물며 취재를 하기로 했다. 하지만 난 곧 후회했다. 사람들이 들끓다 떠나버린 공간에 몇몇 교사들과 남아 있자니 좀 으스스했다. '지금이라도 호텔로 간다고 할까?' 망설이다가 자는 둥 마는 둥 하며 아침을 맞았다. 이른 아침, 아무도 없는 교실들을 둘러보다가 5개의 의자만 덩그러니 남아 있는 교실과 마주쳤다. 카메라를 들고 교실 안으로 향한다. 벽에는 38선이 그어지지 않은 한반도 지도가 보이고, 그 안에서 웃고, 울고, 떠들고, 공부했을 아이들의 소리가 들리는 듯했고, 신나게 뛰어논 아이들의 땀 냄새도 배어 있는 것 같았다. 하루 전날 와서 담고 싶었던 졸업식 전날의 풍경을 못 담은 아쉬움은 조선학교를 오감으로 느낄 수 있었던 이 사진으로 대체되며 나를 위로했다.

"이전에는 동포사회에서도 총련이냐 민단이냐에 따라 적대시하는 분위기가 있었어요. 하지만 이제는 조선학교 내 학부모들이나 활동가들 모두 국적에 연연해하지 않습니다. 차라리 일본 국적으로만 바꾸지 않기를 바라죠." 한 학부모의 설명이다.

학부모들은 일본 사회의 한 구성원으로서 정부에 납세의 의무를 다하고 있기 때문에 조선학교를 교육적 관점으로 보지 않고 혐한문제와 결부시켜 고교무상화법에서 배제하려는 일본의 의도 역시 불손하다고 할 수밖에 없다.

조선학교는 학생들에게 좀더 수준 높은 교육을 하기 위해 끊임없이 노력했다. 초기에는 다시 조국으로 돌아갈 때를 대비해 우리말을 가르쳤다면 이후 세 번의 교육개혁을 거쳐 '민족성, 과학성, 현실성'을 담은 커리큘럼으로 바꾸며 일본 학교의 교육수준에 비해 손색이 없도록 만들었다. 실용성에 중점을 두고 과학과 외국어 수업을 강화한 것도 이와 같은 이유였다.

"우리 학교는 조선민주주의인민공화국에서 살다가 온 사람들이 만든 학교가 아닙니다. 어쩔 수 없이 정착하게 된 일본 땅에서 우리 민족교육을 하고자 만든 학교가 왜 이런 차별을 받아야 합니까?"

비가 추적추적 내리는 날, 아이들은 늘 하던 대로 운동도 하고 공부도 하는 모습이 보인다. 그때 사진가의 눈에 뜨인 작은 화분들. 지진이 나도, 방사능이 우리를 휘감고 숨을 조여도, 아이들이 심은 씨앗은 싹을 틔우고 있었다. '방사능 비에도 이렇게 씨앗을 심듯, 우리 조상들은 조선학교에 통일의 씨앗을 심은 것이 아닐까?'

도후쿠 조선학교 졸업식장에 홀로 섰던 김령화 학생이 생각난다.

"남과 북 중 어디를 더 좋아합니까?"라는 우문에, "남도 북도 어디가 더 좋고 나쁘다는 생각은 해보지 않았어요. 다만 분단된 현실이 안타깝고 빨리 하나된 조국에 가보고 싶다는 생각이에요"라는 현답이 돌아왔다. 이런 미래통일국가를 준비하는 조선학교의 분투가 더 이상 외롭게 지속되지 않기를 바란다. 남과 북 그리고 동포사회가 하나되어 이 조선학교를 지켜낸다면 그 자체로 뜻깊은 일이 될 것이다.

도후쿠조선초중급학교 학생들, 2011. 5

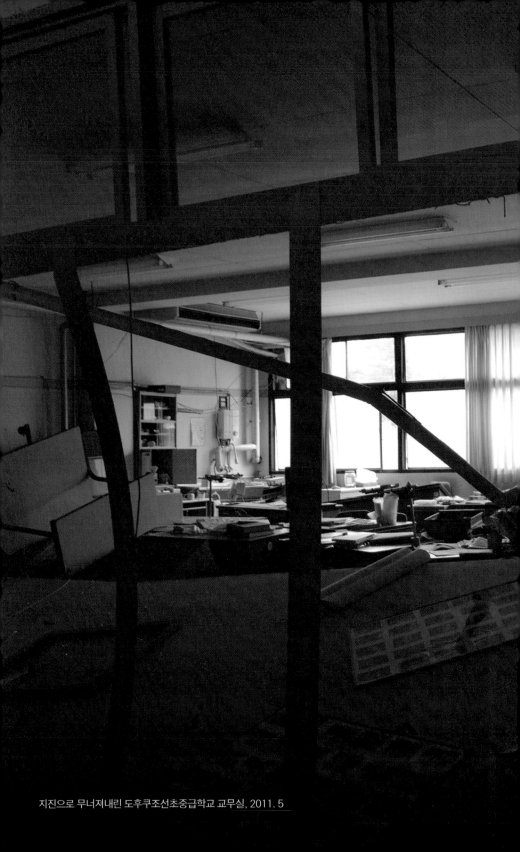

지진으로 무너져내린 도후쿠조선초중급학교 교무실, 2011. 5

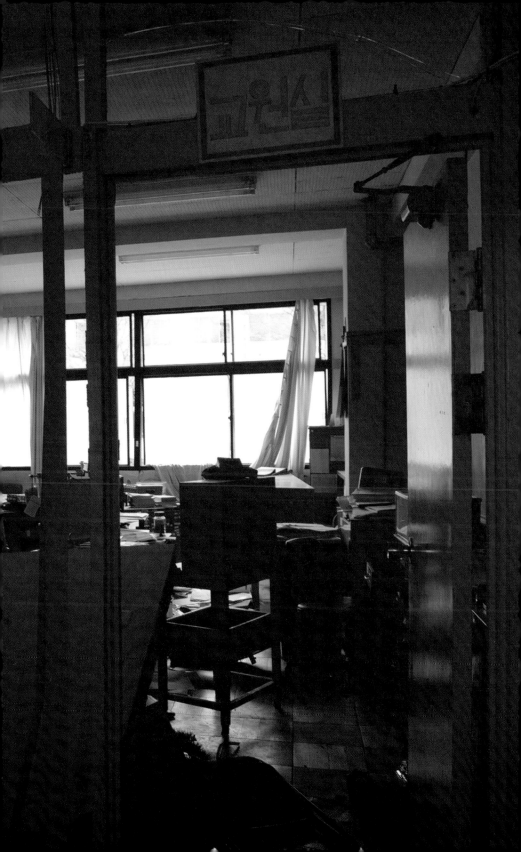

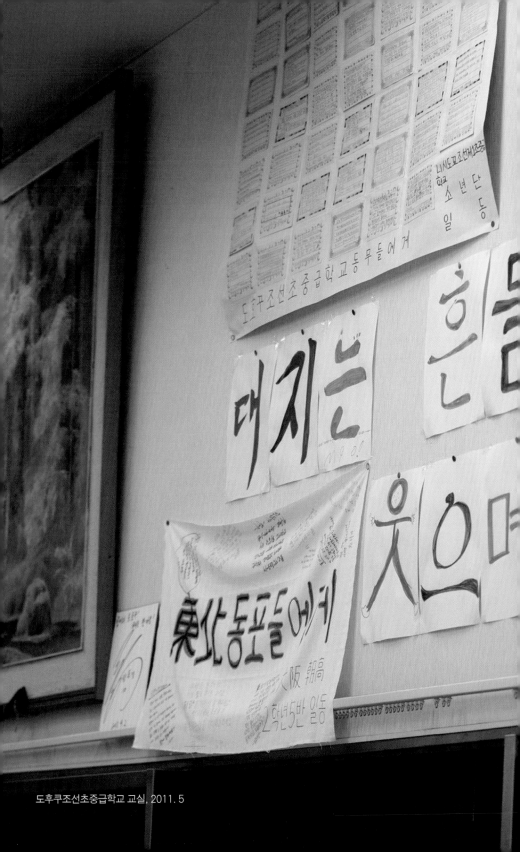

도후쿠조선초중급학교 교실, 2011. 5

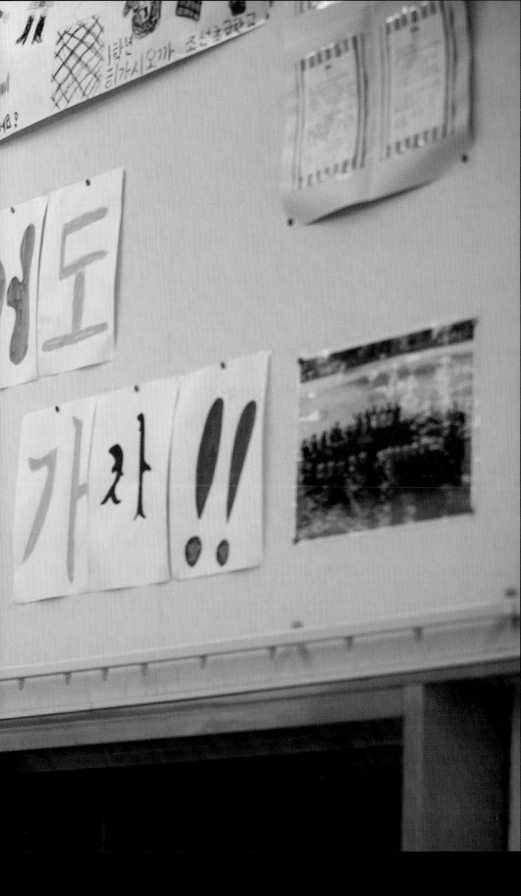

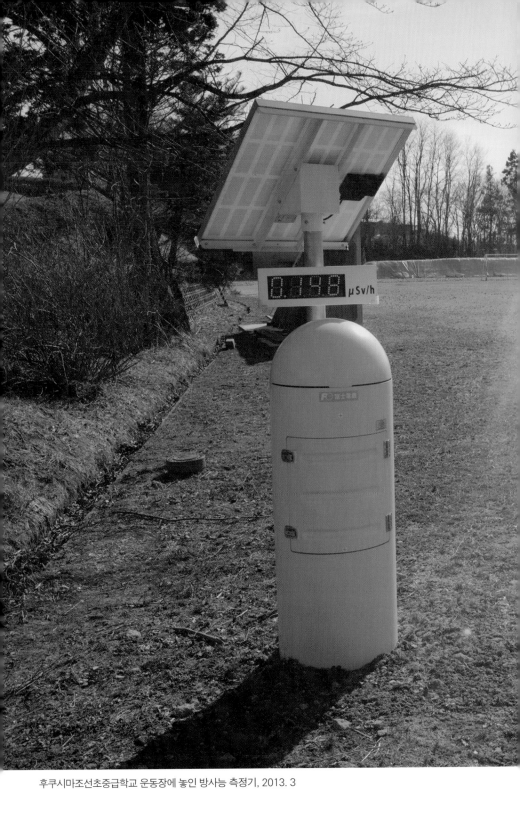

후쿠시마조선초중급학교 운동장에 놓인 방사능 측정기, 2013. 3

후쿠시마조선초중급학교 교실, 2013. 3

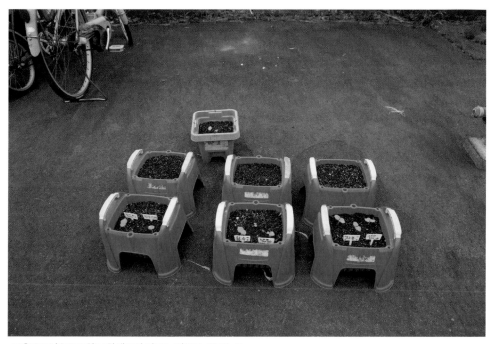

도후쿠조선초중급학교 학생들이 가꾸는 화분들, 2011. 5

도쿄조선제1초중급학교 학생들, 2019. 6

수업 중인 도쿄조고 학생들과 교사, 2019. 6

도쿄조선제1초중급학교 학생들, 2019. 6

니시도쿄제1초중급학교 운동장, 2019. 6

도후쿠조선초중급학교 학생들, 2011. 5

6. 아, 사할린!

사할린의 겨울은 혹독하다. 디아스포라 마지막 작업으로 계획해두었던 사할린 동포 취재차 KIN(지구촌동포연대)과 여정을 같이하기로 했다. 2014년 네 명으로 꾸려진 팀은 러시아력에 음력을 넣어 제작한 달력을 들고 사할린으로 떠났다. 인천공항에서 직항으로 3시간이면 도착하는 곳은 마음의 거리보다 훨씬 가까웠다. 눈이 쌓인 공항 활주로로 비행기가 미끄러지듯 착륙했고, 조그만 입국심사장은 사람들로 가득 찼다. 밖으로 나가자 눈에 띄는 것이라고는 눈밖에 없다. 빙판이나 다름없는 도로를 행인들은 잘도 걷고, 차들 역시 잘도 날린다.

1889년 7월 24일 높지 않은 산 위에 눈이 내려 모두들 모피 외투를 입었으며, 두이카강의 해빙은 9년간의 관측 동안 가장 빠르면 4월 23일이고 가장 늦은 시기는 5월 6일이었다.

연평균 강수일은 189일 되는데, 107일간 눈이 내리고 82일간 비가 내린다.[1]

안톤 체호프는 1890년에 사할린에 3개월간 머물며 취재한 것을 3년간 집필하여 『사할린 섬』으로 내놓았다. 그가 조사한 사할린에 관한 내용이

1. 안톤 체호프, 『사할린 섬』, 동북아역사재단, 2013.

얼마나 섬세하고 구체적인지 읽고 나면 한 편의 다큐멘터리 영화를 보고 난 느낌이 든다. 그래서인지 그가 책에서 묘사한 사할린의 기후는 나를 심적으로 멀리 데려다놓기에 충분했다.

체호프는 건강악화와 문학계 동료들의 시기와 질투에서 벗어나고자 사할린 행을 택한다. 허세에 찬 문학계와 멀어져 그 누구도 어떤 일이 일어나고 있는지 모르는 악명 높은 사할린 섬의 죄수들을 취재하기 위해 시베리아를 관통해 사할린으로 갔다. 1890년 7월, 3개월의 긴 여정 끝에 도착한 사할린에서 그는 모든 죄수들을 인터뷰하고 그들의 삶을 조사한다. 그 과정에서 섬뜩한 고문 현장을 목격하기도 하고, 수용소에 있는 남편을 기다리며 매춘으로 생계를 이어가고 있는 여성들을 만나기도 한다. 이러한 일련의 과정은 자신의 문제에 함몰되어 있던 체호프를 다시 넓은 안목으로 세상을 그릴 수 있도록 만들었고, 그렇게 탄생한 책 『사할린 섬』은 대중의 주목을 받으며 사할린 섬 죄수들의 환경 개선에 큰 영향을 주었다고 한다.[2] 그 덕분에 사할린에는 안톤 체호프를 기념하는 곳이 여러 군데 있다.

체호프를 통해 세상에 알려지게 된 러시아에서 가장 악명 높은 감옥, 사할린. 섬 자체가 감옥이었던 그곳에 20세기에도 죄인처럼 자유가 결박된 채 살아간 한인들이 있었으니 무슨 영문일까?

사할린, 그 낯선 땅

KIN(지구촌동포연대)은 사할린 동포들이 아직도 음력 달력을 사용하여 농사절기를 세고, '손없는날'을 따져 집안의 대소사를 치른다는 이야기를 듣고 한국에서 음력 달력을 제작한다. 그렇게 제작한 달력을 사할

2. 로버트 그린, 『인간의 본성』, 위즈덤하우스, 2018.

이제는 고인이 된 김윤덕(1923~2018) 할아버지, 시네고르스크, 2014. 1

린한인회의 도움을 받아 1세들에게 전달하고 그들의 이야기도 듣기 위해 사할린으로 떠났다. 2000년부터 시작된 영주귀국사업으로 많은 1세들이 한국으로 이주했거나, 운명한 상태라 그분들을 만나는 것 자체가 쉬운 일이 아니었다. 또 대부분의 한인이 주도(州都)인 유즈노사할린스크에 살고 있으나, 1세나 2세들은 아직도 탄광이나 제지공장이 있던, 그러니까 강제동원 시 정착했던 마을에 살고 있기 때문에 그들을 찾는 것조차 힘든 일이었다.

하지만 일행은 눈이 많이 쌓여 아무리 험하고 먼 거리일지라도 최대한 많은 1세들을 만나보기로 했다. 그렇게 여정은 시작되었고, 사할린한인회에서 내준 낡은 승합차에 몸을 싣고 볼 거라고는 눈밖에 없는 풍경을 헤치며 차는 미끄러지듯 달리고 또 달렸다. 때로는 몸을 가눌 수조차 없는 눈폭풍을 맞기도 하고, 차바퀴가 눈에 빠지는 일 정도는 아무것도 아

니었다. 이 모든 일들은 한인들이 왜 이런 곳에서 아직까지 살아가고 있는지, 그 궁금증이 풀리기 전까지는 아무런 장애가 될 수 없었다.

유즈노사할린스크에서 북서쪽으로 약 35킬로미터 지점에 있는 시네고르스크[가와카미(川上) 탄광]라는 탄광촌에는 1923년생 김윤덕 옹이 살고 계셨다. 할아버지의 집은 눈에 덮인 오두막으로 문앞에서는 커다란 개가 낯선 이들을 보고 무섭게 짖어댔다. 출입문을 열고 들어가니 석탄과 세간들이 쌓여 있었다. 잇달아 또 하나의 문이 나오는데, 신발에 눈이 많이 묻었으니 여기서 신발을 벗는 게 낫다고 했다. 나머지 문을 열고 들어서야 거주 공간이 나오는데, 주방에는 페치카라는 러시아식 난방기구가 집안과 주방을 덥히고 있다. 근처에 사는 큰딸이 와서 손님맞이 음식을 준비하느라 분주하다. 상에는 김치며 소고기 뭇국, 편육과 근방에서 많이 잡히는 생선으로 한 튀김, 그리고 러시아 햄 등이 상에 가득 차려졌

김윤덕 할아버지 집 밥, 시네고르스크, 2014. 1

다. 우리는 보드카로 우선 몸을 녹이고 할아버지와 이야기를 나눴다.

"할아버지, 처음 사할린 도착하셨을 때 생각나세요?"

"내가 처음 사할린에 왔을 때는 눈이 지금보다 훨씬 많이 내렸다. 전봇대의 윗부분만 조금 보일 정도로 눈이 많이 왔다면 믿을까?"

할아버지는 90세가 넘은 나이에도 강제노역 당시를 똑똑히 기억하고 증언해줄 수 있는 분이었다.

"나는 강제징용으로 사할린에 오게 되었다. 그러니까 그때가 1943년 도였을 거야. 내 고향은 경북 경산군 하양면인데, 어느 날 일본 순사들이 집에 찾아와 집안에서 남자 한 명은 가라후토로 가야 한다고 했다. 일본 사람들은 사할린을 가라후토라 불렀지만, 우리는 거기가 어딘지 알지도 못했지. 일본군이 가고 나서 우리 집은 난리가 났다. 아버지나 내가 가야 했는데, 아버지는 집안의 기둥이니 가실 수 없을 것 같았어. 일본 순사가 2년만 갔다 오면 돈도 벌어 올 수 있다는 말에 내가 간다고 했지."

할아버지가 사할린에 도착할 즈음은 전쟁 막바지 군수물자와 자원 조달을 위해 혈안이 된 일제가 조선인들을 마구잡이로 강제동원하던 때였다. 아버지 대신 가겠다고 나선 할아버지는 2년만 고생하면 될 줄 알고 길을 떠났다. 부산에서 출발하여 시모노세키, 아오모리, 와카나이를 거쳐 일주일 만에 사할린 코르사코프항에 도착한 할아버지는 이후 유즈노사할린스크를 경유하여 시네고르스크에 도착한다. 일본 사람들이 준 군용 외투 하나로 추위를 견뎌내며 숙소에 도착했지만 밤이라 아무것도 볼 수가 없었다. 너무 피곤해 잠이 들었다가 맞은 아침, 창밖을 내다보고 기가 떡 막혔다. 사방은 온통 하얗기만 했다. 유심히 보니 멀리 연기가 나는 것 같다. 굴뚝인 모양이었다. 눈으로 천지가 뒤덮인 바람에 집의 형체조차 구별하기 힘들 때, 드문드문 올라오는 연기가 여기 사람이 살고 있다

고 손짓하는 것 같았다.

다음 날부터 할아버지는 탄광에서 강제노역을 해야 했다. 기골이 장대한 그도 견뎌내기 힘든 노동이었다. 콩밥에 쌀을 조금 넣은 걸 아침식사로 주었고 탄광에서 점심으로 먹을 도시락을 싸줬다. 그런데 너무 배가 고파 그것을 미리 먹으면 죽도록 맞았다. 그 추운 겨울에 호스로 물을 뿌리고 때리는 일도 있었다.

탄광의 규모는 엄청났다. 3층으로 되어 있는 천장에는 두꺼운 암석이 붙어 있어 그것들이 떨어지면 큰 사고로 이어질 수도 있었다. 큰 암석을 받치기 위해 나무로 고정하는 작업도 하며 석탄 캐는 일을 해나갔으니 일은 무척 위험하고 힘들었다. 그렇게 작업하다 죽어나간 사람도 많았지만, 화장해서 고국으로 보내준다던 약속은 잘 이행되지 않았다.[3]

일본은 남사할린 개척 초기 각종 혜택을 주며 개발한 탄광의 석탄을 일본 본토로 수송하는 것이 점차 버거워지자 우글레고르스크 지역 탄광 14군데를 폐쇄하고 이곳의 탄부들을 일본 본토로 배치했다. 고국으로 돌아가고자 했던 꿈은 물거품이 되고, 또다시 일본으로 끌려가게 된 조선인 탄부들은 '이중징용'의 멍에를 안게 된다. 그렇게 끌려간 사람들이 약 3천여 명이라지만 그 숫자는 명확하지 않다.

탄부들은 후쿠시마, 이바라키, 규슈 지역 동일한 회사의 탄광으로 이송되었으며, 그중에는 '세계문화유산'으로 선정된 하시마 섬(군함도)도 포함된다. 이들은 노동의 대가는커녕 목숨을 부지하기도 힘들었다. 월급은 우편저금, 간이보험 등의 명목으로 강제 예치되었지만, 대부분은 만져보지도 못했다.

3. 『검은대륙으로 끌려간 조선인들』, 일제강점하강제동원피해진상규명위원회, p. 63.

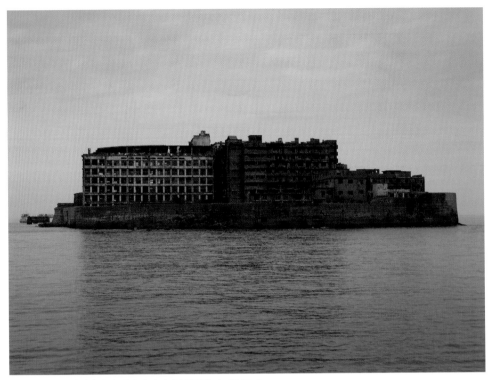

일본 나가사키 앞 바다의 하시마 섬(군함도), 2017. 6

우글레고르스크에서 만난 안복순 할머니의 경우에는 하시마 섬에서 도둑배를 타고 돌아온 아버지를 만난 아주 드문 경우라 할 수 있다.

"하시마 섬에서 살아 돌아온 사람들이 많지 않다고 들었는데, 아버지는 어떻게 다시 사할린으로 오셨습니까?"

"우리 아버지는 거기(하시마 섬)서 용케 탈출해서 집에 왔습니다. 하지만 중노동에 시달린 탓인지 시름시름 앓기만 하다가 이내 세상을 떴습니다. 내, 아버지 생각만 하면 불쌍해서 눈물이 납니다."

사할린 섬. 이 땅에 한인들이 발을 디딘 것은 1800년대 말부터였지만, 본격적인 이주는 러일전쟁으로 남사할린이 일본에 귀속된 이후였다. 일본이 1910~18년 동안 시행한 토지조사사업으로 토지를 잃은 농민들은 만주로 연해주로 또 사할린으로까지 살기 위해 길을 떠나야 했다. 이후

남사할린의 부족한 노동력을 메우고자 일본은 한인들의 사할린 이주를 본격적으로 추진한다. 그런 식민지 조선인들은 강제동원, 이중징용의 고통을 받아야만 했다. 일본이 패전하고 소련이 사할린을 점령하자 고향으로 돌아갈 수 없게 된 동포들은 그렇게 사할린 땅에 버려지다시피 했다.

내선일체를 주장하던 일본은 전쟁에서 패하자 더 이상 조선인은 일본과 상관없다며 자국민만 배에 싣고 떠나버렸다. 그리고 해방과 전쟁을 겪으며 혼란했던 남한, 사할린의 인구가 빠져나가기를 원치 않았던 소련, 공산권의 사람들이 남한으로 들어오는 것을 꺼렸던 미국은 그렇게 사할린의 동포들을 내버려 두었다.

2년만 일하고 고향으로 돌아가 어머니 품에서 쉴 줄 알았던 김윤덕 할아버지도 고향길이 막히자 '여기서 사는 것이 나의 운명인가보구나' 하고 체념하게 된다. 그리고 아내를 만나 결혼하고 슬하에 5남매를 두고 평생 탄광에서 일했다. 이렇게 사할린에 정착하게 된 1세들의 이름은 「명자, 아끼꼬, 소냐」[4]라는 영화 제목처럼 한국어로 일본어로 또 러시아어로 바뀌고 국적 또한 대한제국, 일본, 무국적, (북조선)[5], 소련으로 바뀌는 복잡한 과정을 거치게 된다.

그렇게 고국으로 가는 길을 자포자기하고 있던 할아버지는 1990년 1월 2일, 사할린과 국내 가족의 첫 TV 상봉이었던 KBS 1 TV '사할린의 이산가족을 찾습니다'를 통해 어머니와 동생들을 영상으로나마 만날 수 있었다. 같은 해 2월, 하바롭스크와 일본을 경유하여 한국으로 입국한 김윤덕 할아버지는 구순의 어머니와 극적인 상봉을 할 수 있었다. 하지만 생

4. 1992년에 개봉한 영화배우 김지미 씨가 제작한 사할린 동포들에 관한 영화.
5. 1950~60년대 많은 한인들이 북측의 선전에 의해 북으로 이주하거나, 조신민주주의 인민공화국 국적을 취득하기도 했다.

전에 장남을 보는 것이 소원이었던 어머니는 그 소원을 이룬 지 다섯 달 만에 세상을 뜨고 말았다.

탄광에서 노역 중 발파사고로 갈비뼈 세 개가 부러지고 손가락 하나가 부러져 기형이 된 할아버지의 마지막 소원은 한국 호적에 그어져 있는 빨간 줄을 정정하는 것이었다. 교류가 끊기고 소식이 닿지 않자 사망 처리가 된 듯했다. 한국에서 변호사들이 나서 이를 정정하고자 노력했지만 쉬운 일은 아니었다. 할아버지는 언제쯤 소식이 오려나 기다리다가 2018년 10월 세상을 떠났다. 그리고 두 달 뒤 호적은 정정되었지만, 다시금 사망신고를 해야 하는 아이러니한 일이 벌어졌다. 생전에 이 소식을 접하셨다면 얼마나 좋았을까?

우리 일행은 2019년 방문 시 정정된 할아버지의 호적과 고향의 흙을 가져다 할아버지의 묘소에 올렸다. 차가운 눈 위로 고향 흙이 뿌려질 때, 잠시 눈물의 온도가 묘지를 덮이듯 살짝 눈이 녹아내렸다. 집 앞에서 험하게 짖어대던 큰 개도 할아버지가 돌아가신 후로는 더이상 짖지 않는다고 했다.

편지로 소식을 전하다

사할린에 버려진 조선인들은 일본이 떠나자 소련에서도 환영받지 못하는 신세가 되었다. 일본 스파이 취급을 받았고 무국적 신세였으며, 이동의 자유도 없었고, 아무리 실력이 뛰어나도 공직을 맡는다거나 기관장이 될 수조차 없었다. 고향이 그리워 이불을 뒤집어쓰고 겨우 신호가 잡힌 고국의 라디오를 들으며, 혹시 나를 찾는 소식은 없는지 귀를 기울이며 눈물로 세월을 보내야 했다.

그렇게 세월이 흐르는 동안 소련과 일본은 1956년 국교를 수립하고 7

차례에 걸쳐 잔류 일본인은 물론 유골까지 송환하지만, 조선인들은 제외했다. 당시 일본인이란 일본 호적에 등재된 사람만을 일본인으로 간주하여, 조선 호적에 포함되어 있던 한인들을 제외함으로써 조선인들에 대한 책임을 의도적으로 방기했다. 하지만 이때 일본인과 결혼한 한인 및 그 가족 1,541명의 귀환이 허용되자 일부 한인이 일본으로 건너갈 수 있게 된다. 그렇게 일본으로 건너간 한인들(박노학, 심계섭, 이희팔)은 사할린에 남아 있는 동포들을 위해 일본 내에서 사할린과 한국을 잇는 가교 역할을 하게 된다. 그들은 '사할린억류귀환한인회'를 조직하여 사할린 한인 귀환운동에 평생을 바친다.

이들은 먼저 사할린과 한국의 이산가족을 편지로 잇는 역할을 했다. 소련과 국교가 단절되어 있던 때라 자유롭게 서신을 주고받을 수 없었기 때문이다. 그래서 그들의 일본 집으로 편지를 받아 다시 사할린에서 온 편지는 한국으로, 한국에서 온 편지는 사할린으로 보내주는 방법을 취했다. 이 편지를 바탕으로 한 귀환희망자명부(1,744세대 6,924명)는 이후 영주귀국사업의 중요한 근거이자 촉매제가 된다. 이러한 운동에 힘입어 1975년 한인들의 귀환을 요구하는 '사할린 재판'이 일본에서 시작되었고, 일본의 지식인과 정치인들도 사할린 한인 문제해결을 촉구하기 시작했다.

박 회장 식솔이 일본서 사는 아파트 방은 다다미(속에 짚을 넣은 돗자리) 7장 (14m²) 넓이밖에 안 되었다. 방이 좁아서 책상도 놓지 못하고 방바닥 이불 위에 널판때기를 놓고 박 회장 부부는 사할린에서 오는 편지를 정리했다. 한번은 부인이 너무도 피곤해서 먼저 잠들었는데 울음소리에 잠을 깨고 보니 박 회장이 사할린에서 온 편지 한 장을 읽으면서 울고 있었다.[6]

6. 성점모, 『강제연행 75주년 망향의 반세기, 박노학 회장, 연표』.

2014년 4월 제주로 가던 여객선이 침몰했다는 뉴스가 나올 때, 나는 그 중 생존해 계신 이희팔 옹을 한국에서 만나고 있었다. 그 역시 낮에는 비행장 건설노동자로 일하고 저녁에는 집으로 돌아가 사할린 동포들의 안타까운 사연을 한국에 전달하는 메신저 역할을 하며 '사할린억류귀환한인회'를 만드는 일에 적극적으로 가담했다. 마침 뉴스에서 침몰한 세월호 승객 '전원구조'라는 속보가 나오고 있었다. 오보였다.

사할린 문제에 몰입하고 있던 나는, 어쩌면 나라를 잃은 그때나 세월호 참사가 난 이때나 국가는 왜 여전히 그 기능을 하지 못하고 있는지 묻지 않을 수 없었다. 이 글을 쓰고 있는 6년이 흐른 시점, 무능한 정권을 시민들이 몰아내고 새로운 정부가 들어섰음에도 세월호 문제는 그 참사의 원인을 밝히는 데 진일보하지 못하고 있다. 사할린 문제가 그랬듯이 세월호도 그렇게 우리에게 잊히기를 바라는 것처럼 말이다.

돌아온 고국, 또 다른 이산

"고국방문의 길이 열린 1988년 상황은 어땠습니까?"

"고국방문을 위해 1세분들을 유즈노사할린스크에 모집했지요. 그런데 행색이 어찌나 초라하고 궁핍해 보이던지, 안 되겠다 싶어 목욕도 시키고 옷도 새로 사서 입혀 고국방문 길에 오르도록 했습니다. 그때를 생각하면 눈물이 납니다."

사할린이산가족협회장이 그때를 회상했다. 1988년부터 고국방문이 허락되며 그토록 그리던 고향길에 오른 사람들. 자나 깨나 고국으로 돌아가는 것이 꿈이던 이들의 소원이 이뤄지는 순간이었다. 이날을 손꼽아 기다리던 한 분은 '이것이 꿈인가 생시인가' 하며 부푼 마음에 잠도 제대로 자지 못하다가 출발 며칠 전 심장마비로 돌아가셨다는 안타까운 이야

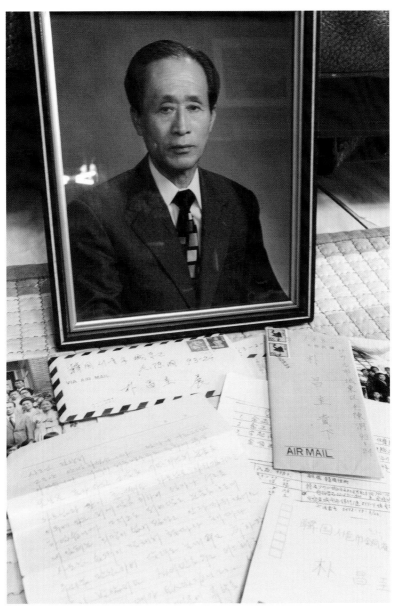

고(故) 박노학 씨 사진과 편지, 서울, 2014. 5

기도 들었다.

그렇게 시간이 흐르고 1994년 마침내 한국과 일본 정부는 한일 정상회담을 통해 영주귀국 시범사업에 합의한다. 하지만 일본과 합의한 500세대 임대아파트 부지 선정이 늦어지자 우선으로 춘천 사랑의집과 재일동포 독지가가 세운 대창양로원으로 영주귀국을 한다. 그리고 인천과 부천, 서울 등촌동에 100가구를 확보하여 한일 영주귀국 시범사업이 시작됐다. 그리고 2000년 안산 고향마을로 입주가 시작되며, 4,189명이 늦은 귀향길에 오른다. 그런데, 고국으로 돌아갈 수 있는 영주귀국 대상과 조건에 문제가 있었다. 한일 적십자사는 귀국 대상을 1945년 8월 15일 이전 사할린으로 이주했거나 사할린 태생으로 한정했던 것이다. 또한 임대아파트의 입주조건은 2인 1가구로, 영주귀국 대상이더라도 혼자인 사람은 양로원으로 가야 했고, 아파트로 들어가기 위해서는 짝을 맞추어야 했다. 그래서 당시 사할린에는 재혼 열풍이 불기도 했다. 1945년 이전 태생의

안산 고향마을의 동생을 업은 소녀상, 2014. 6

할아버지와 그보다 젊은 할머니들(1945년 이후 출생자이지만 한국에서 살기를 원하는)이 한 쌍이 되어 한국으로 돌아왔다. 자식들은 함께 갈 수 없어 그토록 원했던 귀향길이 이제는 가족들과 헤어져야 할 현대판 '고려장' 길이 되어버렸다.

그리고 그렇게 그리던 고국의 생활은 생경하기만 했다. 말도 잘 통하지 않았고, 생활방식도 많이 달랐다. 귀국만 시켰을 뿐 24개 지역에 흩어져 각자 알아서 적응해야 했다. 무엇보다 자식들과 떨어져 있는 게 답답했지만 그래도 한국에 가면 임대아파트도 주고, 기초생활비도 주는데 그게 어디냐는 시각도 있었다. 왜냐하면 영주귀국 대상임에도 불구하고 홀로 갈 수 없어서, 혹은 가족과 떨어지기 싫어 사할린에 남겨진 사람들에게는 어떠한 혜택도 없었기 때문이다. 말동무들은 한국으로 가고, 점점 홀로 지내게 된 1세들은 또 다른 상실감을 느껴야 했다.

안산 고향마을에서 전상옥(1939년) 할머니를 만났다. 할머니는 처음 만난 나를 집으로 데려가 국수도 삶아 주며 이런저런 이야기를 들려주었다. 할머니는 영주귀국사업으로 2000년 사할린에서 안산 고향마을로 이주했는데, 영주귀국 후에야 아버지가 독립운동가였다는 사실을 알게 되었다.

"사할린으로 먼저 떠난 아버지를 찾아 1살 때 어머니 품에 안겨 사할린으로 왔습니다. 그래서 고국에서의 아버지에 대한 기억은 없었습니다. 우리는 아버지가 어떤 분인지 전혀 모르는 채 자랐습니다."

먼저 영주귀국한 오빠 전상주 씨가 10여 년간 아버지의 흔적을 찾았고, 아버지는 독립운동뿐만 아니라 양양농민조합 강선리 지부장으로 교회와 학교 건립에도 많은 재산을 희사했다는 사실을 뒤늦게 알게 되었

다. 하지만 아버지 전창열(1895~1972) 씨는 자식들에게 한 번도 독립운동 등 본인의 업적에 관해 언급한 적이 없었다고 한다.

"아마 그런 얘기를 하면 자식들이 일본 사람들에게 해를 입을까봐 전혀 이야기하지 않았던 것 같습니다."

일제의 혹독한 감시하에 어린 자식들에게 혹여 피해가 가지 않을까 하는 우려 때문이었을까. 그렇게 사할린은 항일운동을 하던 애국지사들이 일제의 감시를 피해 몸을 숨겼던 장소였으며, 그들은 나라를 잃은 죄로 입도 뻥긋하지 못하고 목숨만 겨우 유지하며 살아갔다.

일본은 순순히 떠나지 않았다

남사할린 북단 스미르니히에 가면 커다란 배 모형의 조형물이 있다. 일본은 매년 이곳에 와서 미처 일본으로 돌아가지 못한 영혼들을 위해 위령제를 지낸다. 반면 그곳에서 그리 멀지 않은 레오니도보 마을 어귀에는 한글로 된 작은 비석이 하나 있는데, 이렇게 적혀 있다.

일본이 1945년 8월 15일 2차 세계대전에서 패망한 2일 후인 (8월 17일) 오전 9시에 부친 김경백(54세)과 형 김정대(19세)는 일본 헌병과 경찰에게 강제연행되어 익일 18일 시즈카경찰서 자카미시즈카 주재소에서 조선인 16인과 같이 학살당했다. 이 카미시즈카(지금은 보로나이스쿨)에서 일본 관헌에 의해 많은 조선인의 학살이 자행되었음은 틀림없는 사실이다. 이곳에 통한의 비를 건립하여 일본 관헌에게 억울하게 학살된 부친과 형 그리고 많은 한국인의 영을 위로하고 학살된 사실을 전 세계인에게 고발코자 이를 기록한다.

1992년 8월 17일
대한민국 서울 영등포구 신길동 95-190
김귀순·김경순

전쟁에 패한 일본은 광기에 휩싸여 소련을 떠나기 전 한인들에게 무참

'통한의 비' 레오니도보, 2015. 1

'일본인 전몰자 위령비' 스미르늬히, 2015. 1

한 학살을 자행했다. 포자르스코예에서는 한동네에 살던 일본인 자경단이 어린이와 여성을 포함한 한인 27명을 무참히 살해했고, 레오니도보에서는 헌병과 경찰이 한인 16명을 연행하여 유치장에 가둔 뒤 총살 후 불을 질렀다. 그때 아버지와 오빠(묘비에는 형이라 썼다)를 잃은 김경순 씨는 일본 교복을 입고 일본인들의 틈에 끼어 겨우 사할린을 벗어났고, 이후 한국에 정착해 살았다. 그날을 잊지 못하는 김경순 씨는 이후 이곳을 다시 찾아 학살을 증언하고 그들을 위로하는 작은 비석 하나를 세웠다.

마을 어귀 하염없이 내린 눈이 쌓여 있는 기와지붕 무늬의 비석을 보고 있자니 눈물이 앞을 가린다. 이곳에서 그리 멀지 않은 곳에 있는 일본 위령탑 이미지와 겹쳐져서 분통이 터진다.

일본은 '모집' '군 알선' '징용' 형태로 조선인들을 사할린으로 이주시켰다. 특히 전쟁 말기에는 징용이란 강제 수단을 써서 2년간 일을 하고 고국으로 돌려보내 주겠다고 한인들을 끌고 왔다. 하지만 약속은 이행되지 않은 채 일본은 떠나버렸고 조선인들에 대한 책임도 방기했다. 그런 일본은 남사할린 북단까지 와서 자국민의 영혼을 위해 제사를 지내지만 조선인에 대한 사과나 보상은 외면했다. 이러한 책임 회피는 대한민국 정부도 크게 다르지 않아 보인다.

김경순 씨는 2015년 서울에서 생을 마감했고, 장례식장에는 먼 조카벌 혈육이 홀로, 쓸쓸히 장례식장을 지켰다.

"나는 조선말도 할 줄 알고, 일본말도 하고 노국말(러시아어)도 하지만 그 어느 하나 내 말인 게 없습니다."

일생을 한 국가의 국민으로서 보호받지 못한 굴곡진 삶이 엿보이는 말이다. 그래도 갈 수 없는 고국을 그리워하며 애달파하던 이들을 달랜 건 조국의 풍습이었다. 결혼을 하면 동네잔치가 벌어졌고, 초상이 나면 십시

일반 부조를 하고 상갓집 일을 도왔다. 실제로 2016년 네벨스크 한인회장의 1주기 추모식에 참가한 적이 있는데, 러시아인 아내는 제사상을 차리고 그를 추모하러 온 지인들에게 한국식 추모의 예를 갖추는 것을 보았다. 그렇게 사할린 한인들은 고사리를 뜯어 나물을 했고, 무·배추를 심어 김장을 해 먹으며 음식문화를 이어갔다. 이러한 농사일, 제사와 생일 등의 일상생활은 음력으로 따져 지냈다. 아무것도 재배가 되지 않는다고 방치되었던 얼음 땅에 음력과 절기, 기후를 고려해 그들만의 농사법을 성공시킨 것도 조선인들이었다.

하지만 이제 음력 달력을 반기는 이들도 점차 줄어들고 있다. 지금 사할린에 가면 만날 수 있는 어르신들은 주로 2세들이다. 그들은 부모들이 사할린에서 얼마나 고생을 했으며, 또 얼마나 고향을 그리워했는지를 직접 보며 자랐다. 2세들은 그런 부모들의 설움을 조금이라도 달래주고자

고(故) 김회성(1953~2015) 네벨스크 한인회장 1주기, 2016. 1

힘들지만 사할린의 실정을 알리는 데 열의를 다한다. 하지만 3·4세들만 해도 왜 사할린에 살게 되었는지 모르며, 거의 조국의 말을 할 줄 모르는 실정이다. 세월이 너무 엄혹했기 때문에 힘없는 백성들은 삼엄한 감시 하에 고국의 이야기조차 자식들에게 들려줄 수 없었다.

새벽 일찍 길을 떠나는 일행에게 민박집 아주머니가 "오늘은 따숩다!"고 한다. 그래서 기온을 재보니 영하 17도! 온 천지가 눈으로 덮인 이곳에 70~80여 년 전 짚신을 신고 왔다는 증언은 사할린의 추위가 잔인하게 느껴지도록 만든다. 제대로 먹지도 못하고 사람대접도 받지 못하며 이제나저제나 고향 갈 날만 손꼽아 기다렸을 그들에게 국가란 무엇이었을까? 홀아비로 와서 의지할 곳이라고는 같은 처지인 사람들뿐이라, 만약 우리 중 누가 먼저 죽으면 서로의 장례는 지내주자고 맺은 형제서약서. 그 홀아비들은 지금 어디에 묻혀 있는지 알 수조차 없다. 남사할린 북단 탄광마을을 아직 지키고 있는 탄부로 일했던 노인이나 그 미망인들을 만나며 느낀 건, 어쩌면 나라는 이들을 이렇게 방치할 수 있었냐는 것이나. KBS 방송을 보는 것이 낙이었으나 그것마저 안 나온다고, 좀 어떻게 해줄 수 없느냐고 하소연하는 그분들께 나는 물었다.

"삶이 억울하지 않으셨습니까?"

"나라가 한 일인데 어쩌겠냐"며 한숨을 내쉰다. 그렇게 세월을 용서한 동포들은 얼음 땅에 묻히고 우리에게서 잊혔다.

"한국이 무엇입니까? 우리의 조국입니다. 조국은 (우리에게) 어머니입니다. 아이가 밖에서 머리가 터져서 들어오면, 어머니는 된장을 바르고 헝겊으로 싸매주는 것이 급합니다. 그런데 한국이라는 우리의 어머니는 어떻게 했습니까? 사할린의 동포들은 머리가 터져서 피를 철철 흘리는

데, 어머니는 냉정하게 '누구의 잘못인가. 문제를 해결하려면 어떻게 해야 하는가'를 생각할 뿐, 자식의 상처에는 관심도 없었습니다. 이게 어머니가 할 짓입니까?"[7]

이제껏 한반도 현대사의 피해자들을 만나며 느낀 것은, 우리는 사실을 제대로 바라볼 틈도 없이 이데올로기라는 사슬에 묶여 기이한 헤게모니 속에 우리 스스로를 가둬버린 건 아닐까 하는 생각이 든다. 사할린 동포들의 비애처럼 바로 인식하고 해결하지 않은 산적한 문제들이 덮이고 잊혀왔다.

"일본 사람들이 떠났으니 조국에서 배를 보내줄 거라는 기대에 코르사코프 항구에 조선 사람들이 모여들었습니다. 우리를 싣고 갈 배를 오늘 보내려나, 내일 보내려나 손꼽아 기다렸습니다. 그렇게 술로 설움을 달래다 운명하거나 고향으로 돌아갈 수 없는 신세가 기막혀 미쳐 죽은 사람이 많다는 곳이 이 항구입니다."

코르사코프 한인회장의 설명이다. 그 항구 망향탑에 한국에서 가져간 소주를 한잔 올리며 "너무 늦게 와서 죄송합니다"라며 고개를 숙였다. 그 소주 한잔이 한맺힌 사할린 동포들에게 작은 위로가 되기를 가슴 깊이 바라며… 그렇게 그리던 조국으로 돌아오지 못하고 얼음 땅에 묻힌 사할린 동포들을 기억했으면 하는 바람이다.

7. 정혜경, 『사할린 이중징용 피해 진상조사』, 일제강점하강제동원 피해진상규명위원회,
 p. 113.

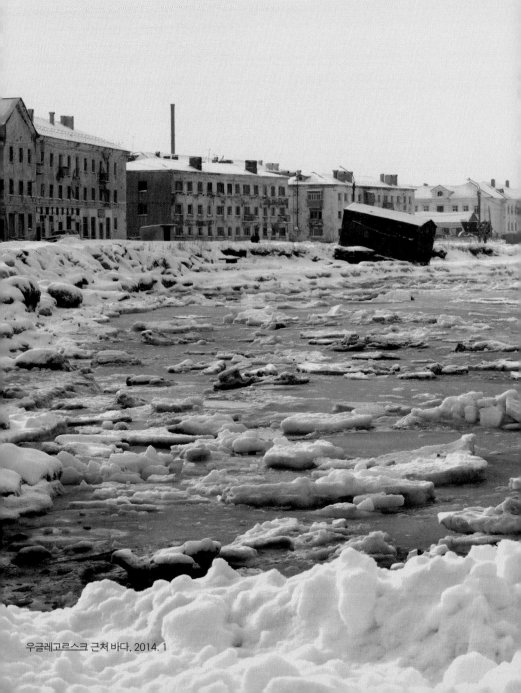

우글레고르스크 근처 바다, 2014. 1

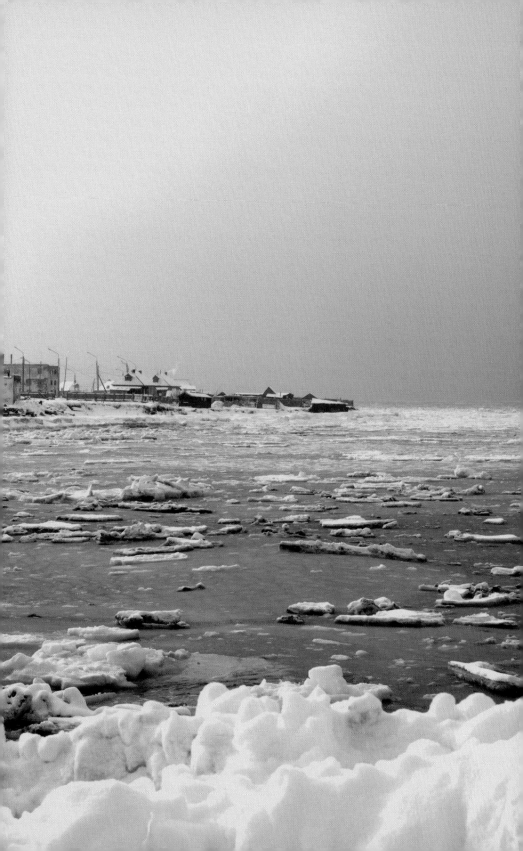

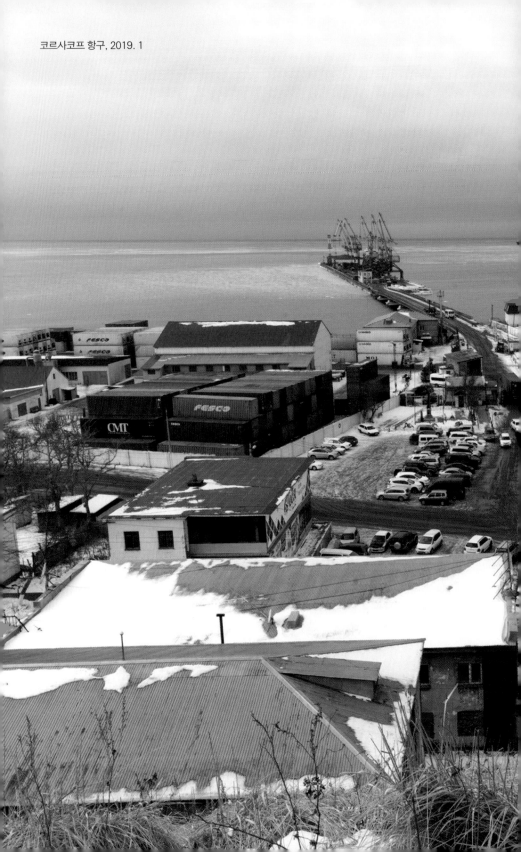

코르사코프 항구, 2019. 1

망향의 언덕에 있는 코르사코프 망향탑, 2018. 1

홈스크, 2016. 1

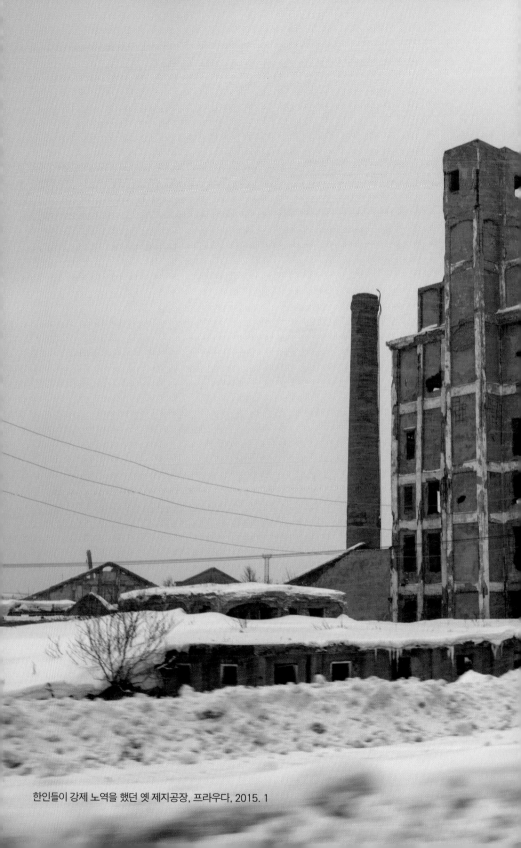

한인들이 강제 노역을 했던 옛 제지공장, 프라우다, 2015. 1

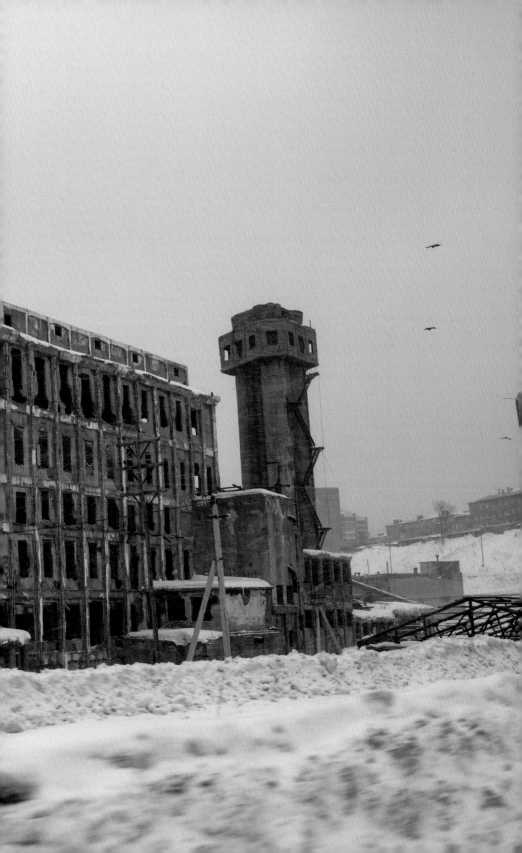

한인들이 강제 노역을 했던 옛 탄광, 브이크프, 2014. 1

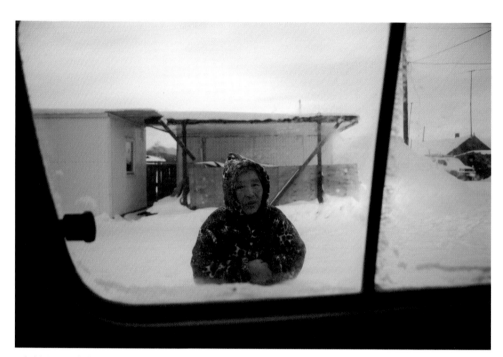

강기순(1931년생, 전남 구례 출생), 보스톡, 2015. 1

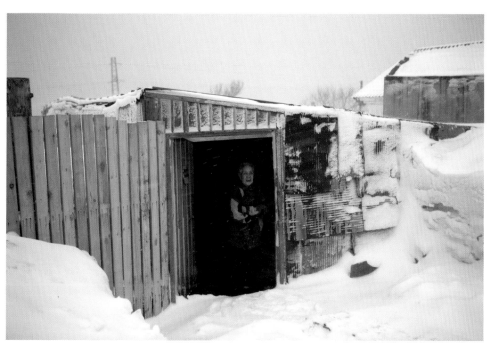

박순희(1938년생, 경북 영주 출생) 마야크, 2015. 1

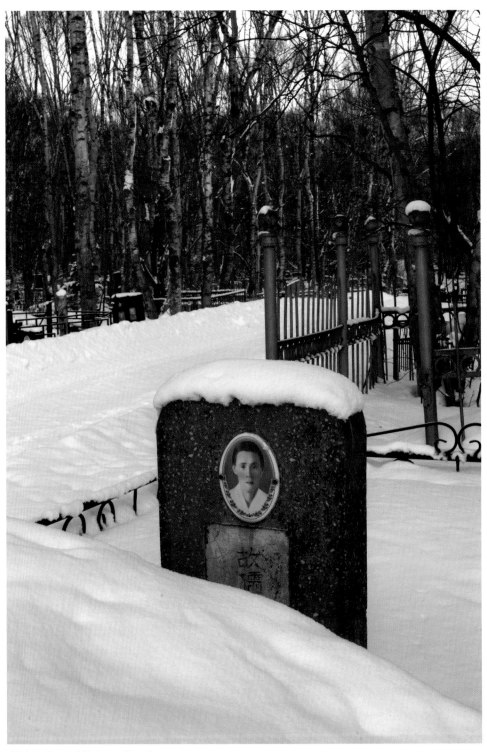

한인 묘, 유즈노사할린스크 제1묘지, 2016. 1

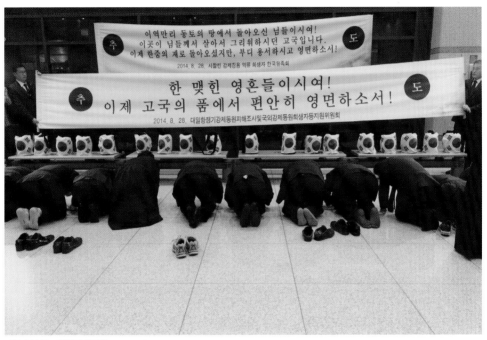

유골 봉환, 인천국제공항, 2014. 8

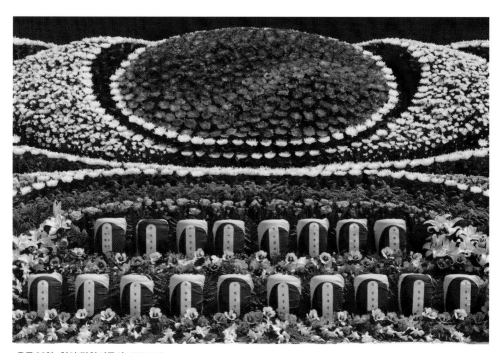

유골 봉환, 천안 망향의동산, 2014. 8

작가 약력

김지연

이화여대 디자인대학원 사진전공, 1998

프랑스 국립예술대학(Ecoles des Beaux-arts St-etienne) 순수예술학

전공, 1995

개인전

역사의 얼굴, 사할린주립미술관 초청전, 러시아 사할린, 2020

2017 지역작가 소셜커머스전, 대전서구문화원, 대전, 2017

다큐멘터리 사진가가 찍은 풍경, 갤러리 브레송, 서울, 2015

일본의 조선학교, 류가헌 초대전, 서울, 2013

나는 대한민국에 살고 있어, 관훈미술관 초대기획전, 서울, 2010

나는 누구인가, 메종드라 퀼드르 초대전, 프랑스, 1995

단체전

통일의 꽃이 피었습니다, 남북사진문화교류추진위원회 주관, 서울, 2018

귀환 사할린 동포 이야기, 이예식/김지연 2인전, 서울, 2016

The 15th China Pingyao International Photography Festival, The Tradition

on Contemporary, 한국다큐멘터리사진가 5인 초대전, 2015

People, 한국/카자흐스탄 교류전, The Palace of Independence, The Gallery

of Modern Art, 카자흐스탄, 2014

창의 표면 2011 관련 기획 '사진가 김지연의 작업', 교토, 오사카, 2012

출판

『전진상에는 유쾌한 언니들이 산다』, 오르골, 2020

『사할린의 한인들』, 눈빛, 2016

『일본의 조선학교』, 눈빛, 2013

『축/언』, AKAAKA(JAPAN), 2013

『거대공룡과 맞짱뜨기』, 눈빛, 2008

『러시아의 한인들』, 눈빛, 2005

『나라를 버린 아이들』, 진선, 2002

『노동자에게 국경은 없다』, 눈빛, 2001

『연변으로 간 아이들』, 눈빛, 2000

그 외

다음세대 기록인 선정, 청주시문화산업진흥재단, 2020

아오모리현립미술관, 일본국제교류기금과 공동으로 한·일·중 3개국의 공동작품,

연극 「축언」 사진 참여, 2012~2013